高等教育艺术设计精编教材

设计素描

陈 伟 编 著

清华大学出版社
北 京

内 容 简 介

"设计素描"是艺术设计专业的必修课之一,本书是系统研究"设计素描"课程的基础教材。

通过本书的学习,可以帮助学生掌握"设计素描"的概念、基本技法以及在各设计领域中的具体应用,并结合相关专业启发学生对设计素描的创造性应用。

本书内容共6章,第1章为设计素描概述,第2章为素描的表现形式,第3章为设计素描的表现,第4章为设计素描的质感与肌理情感,第5章为设计素描在不同设计领域中的应用,第6章为优秀设计作品赏析。这些内容都是设计创作爱好者及专业人士必须了解并应熟练掌握的基础知识和技法,也是其以后设计创作的基石。

本书图文并茂,通俗易懂,实例针对性较强,适用于本科、专科艺术设计院校的学生学习,并可使大家对设计素描基本理论在艺术设计创作中的应用有一个全面的认识和理解,这也是编写本书的初衷。

本书封面贴有清华大学出版社防伪标签,无标签者不得销售。
版权所有,侵权必究。举报:010-62782989,beiqinquan@tup.tsinghua.edu.cn。

图书在版编目(CIP)数据

设计素描/陈伟编著. —北京:清华大学出版社,2020.1(2024.7 重印)
高等教育艺术设计精编教材
ISBN 978-7-302-53574-4

Ⅰ.①设⋯ Ⅱ.①陈⋯ Ⅲ.①素描技法－高等学校－教材 Ⅳ.①J214

中国版本图书馆 CIP 数据核字(2019)第 181898 号

责任编辑:张龙卿
封面设计:徐日强
责任校对:袁 芳
责任印制:杨 艳

出版发行:清华大学出版社
网　　址:https://www.tup.com.cn,https://www.wqxuetang.com
地　　址:北京清华大学学研大厦 A 座　　邮　编:100084
社 总 机:010-83470000　　邮　购:010-62786544
投稿与读者服务:010-62776969,c-service@tup.tsinghua.edu.cn
质量反馈:010-62772015,zhiliang@tup.tsinghua.edu.cn
课件下载:https://www.tup.com.cn,010-83470410

印 装 者:三河市龙大印装有限公司
经　　销:全国新华书店
开　　本:210mm×285mm　　印 张:13　　字 数:374 千字
版　　次:2020 年 1 月第 1 版　　印 次:2024 年 7 月第 7 次印刷
定　　价:69.00 元

产品编号:079525-01

前　言

"设计"是当今社会使用频率最高的词语之一，其内涵非常丰富。艺术设计在整个国民经济发展中举足轻重，它能使产品身价倍增，因此，如果没有设计的概念和意识，其产品应有的经济价值就得不到充分体现。艺术设计中"素描"是基础，其目的并非是写实，设计本身的特质决定了"设计素描"是创造与构成的基础。

"设计素描"强调的是艺术与设计相关的绘画基础和设计理念，是一种创造性思维活动。设计素描重视的是素描的要素组合规律和设计意图的有机结合，并把素描美学观应用于设计的诸多领域，回归到艺术与实用高度结合的设计理念中来。当今社会设计素描已经应用于动漫设计、工业设计、建筑设计、纺织印染、时装设计、书籍装帧、舞台美术、商业美术以及视觉传达设计等诸多领域，成为目前设计类专业学生必修的专业基础课之一。

为了适应诸多设计类专业的学生及具有一定设计基础的爱好者的需要，本书第 1 章为设计素描概述，帮助学习者对设计素描的含义、理念、目的及意义有一定的了解；第 2 章介绍了素描的多种表现形式；第 3 章介绍了设计素描的思维及学习方法；第 4 章介绍了设计素描的质感与肌理情感；第 5 章介绍了设计素描在不同设计领域中的应用；第 6 章是优秀设计作品赏析。学习这些知识的目的是训练学生的观察能力和创造能力，培养其设计的基本功和表现力。本书同时在一定的理论高度将设计素描创作和制作相结合，运用中外设计大师的成名之作和教学中的案例，以图文并茂的形式，有针对性地介绍设计素描的基础技法与技巧，并力求做到各章节都具有可操作性和可执行性。本书淡化传统美术院校注重的单纯技术和美学观念，建立起一个艺术类和非艺术类专业学生的艺术教育共享资源，使更多的学习者通过实践明确体会"设计素描"在诸多设计领域中的内涵和表现，为以后进入真正的设计领域打下坚实的基础。

本书除了作者自身总结的理论经验和各种图片资料外，还收录了大量中外著名设计大师的设计作品，在此作者向这些中外艺术家和设计师们表示由衷的敬意。同时在本书撰写过程中也得到了同事和同仁们的大力支持，在此一并表示感谢。

由于作者的水平有限，不足之处还请广大读者、专家、学者给予批评、指正。

作　者
2019 年 5 月

目 录

第1章 设计素描概述

1.1 素描的概念 ·· 6
1.2 设计的概念 ·· 9
1.3 设计素描的概念和思维 ··· 12
 1.3.1 设计素描的概念 ··· 12
 1.3.2 设计素描的思维 ··· 14
1.4 设计素描教学的目的和意义 ·· 16
 1.4.1 设计素描教学的目的 ·· 16
 1.4.2 设计素描教学的意义 ·· 18
1.5 设计素描的工具材料及使用方法 ···································· 21
 1.5.1 设计素描的工具材料 ·· 21
 1.5.2 设计素描工具的使用方法 ·· 30
思考与练习 ·· 32

第2章 素描的表现形式

2.1 调子素描 ·· 36
 2.1.1 光线 ··· 38
 2.1.2 明暗表现法 ··· 41
2.2 结构素描 ·· 49
 2.2.1 线面结合表现法 ··· 51
 2.2.2 线描表现法 ··· 53
思考与练习 ·· 58

第3章 设计素描的表现

3.1 联想表现 ·· 64
 3.1.1 具象联想及表现 ··· 65
 3.1.2 意象联想及表现 ··· 70

3.1.3　抽象联想及表现 ··· 76
3.2　空间透视表现 ··· 82
　　3.2.1　透视原理 ·· 84
　　3.2.2　正常空间的表现 ··· 87
　　3.2.3　矛盾空间的表现 ··· 92
3.3　同构、解构和重构表现 ·· 96
　　3.3.1　同构表现 ·· 97
　　3.3.2　解构表现 ·· 101
　　3.3.3　重构表现 ·· 102
思考与练习 ··· 104

第4章　设计素描的质感与肌理情感

4.1　设计素描中的质感表现 ·· 108
　　4.1.1　素描的质感表现 ··· 109
　　4.1.2　设计素描的质感表现 ······································ 112
4.2　肌理的含义及情感表达 ·· 114
　　4.2.1　肌理的含义 ··· 116
　　4.2.2　肌理的情感表达 ··· 118
思考与练习 ··· 126

第5章　设计素描在不同设计领域中的应用

5.1　动漫设计素描 ··· 130
　　5.1.1　动漫角色设计素描 ·· 132
　　5.1.2　动画场景设计素描 ·· 135
　　5.1.3　动画道具设计素描 ·· 136
5.2　平面设计素描 ··· 140
　　5.2.1　平面设计概念 ··· 141
　　5.2.2　平面设计素描表现 ·· 141

5.3 产品设计素描 ·········· 149
5.3.1 产品设计概念 ·········· 150
5.3.2 产品设计素描表现 ·········· 151
5.4 环境艺术设计素描 ·········· 157
5.4.1 环境艺术设计概念 ·········· 157
5.4.2 环境艺术设计素描表现 ·········· 160
5.5 服装设计素描 ·········· 171
5.5.1 服装设计概念 ·········· 171
5.5.2 服装设计素描表现 ·········· 173
思考与练习 ·········· 190

第6章 优秀设计作品赏析

6.1 中国优秀设计作品赏析 ·········· 192
6.2 外国优秀设计作品赏析 ·········· 196
思考与练习 ·········· 199

参考文献

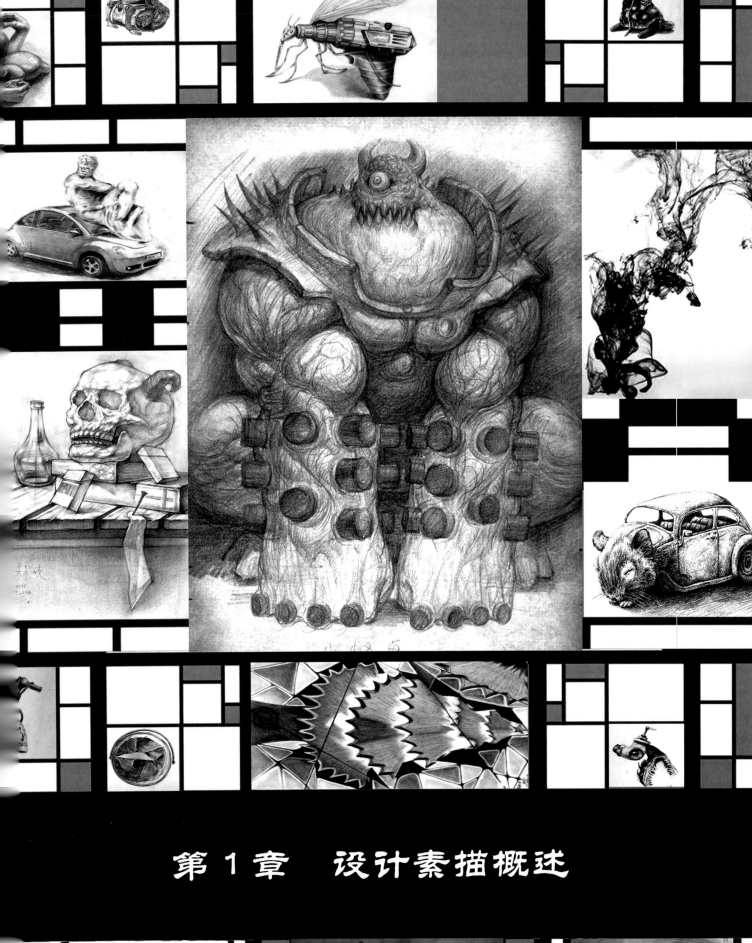

第 1 章　设计素描概述

学习目标：通过学习，了解设计的含义、设计素描的含义以及设计素描教学的目的、意义、要求和方法，并对涉及的工具有所了解。使学生对艺术设计素描的含义及应用有一个不断认识和理解的过程，为以后的专业学习奠定基础。

学习重点：本章是全书的总述，对学生起到一定的引导作用。本章重点掌握设计素描的含义、目的和作用，进而熟练掌握其基本概念与发展趋势。

素描是一切造型艺术及设计的基础，除去色彩和形式，素描就成了线条、构成、节奏的本质刻画和底层研究。如果剥离一幅绘画和设计的外在形式和色彩涂层，就会浮现出所表现对象本质的框架和结构，即一个真正表现作品内涵的支撑的"素描"美。在当今的信息时代，造型艺术、设计无处不在。尤其是设计，其内涵和外延正在不断扩大，从生活用品到公共空间、社会规划以及整个宇宙的探索，都离不开它。设计能使产品身价倍增，如果没有设计的概念和意识，产品应有的经济价值就得不到充分体现。可以说人类一开始就与"设计"分不开，贯穿于整个人类社会的发展演变历程。而素描是重要的基础要素，它直接影响人们对视觉直至心灵的表达和理解。因此，设计在不断地改变着人们的生活，为人类创造新文明，提供更加舒适的生存、生活环境。

素描又是训练造型能力和设计的最基本的手段。由于社会上从事绘画艺术和设计艺术分工的不同，对素描训练的着重点也有所不同。绘画素描作为基础支撑的是欣赏的美；设计素描一般不作为独立欣赏艺术品的形式出现，它更具有实用性和美观性，仅作为设计艺术的一部分或一个过程。在绘画素描的高级阶段，可以逐渐升华为独具欣赏价值的作品，逐步从训练中走出去，或许更简练，或许更精致，总之以品位见长；而设计素描的深入阶段就越发体现其物质性，越是精美就越体现实用性。（图 1-1～图 1-11）

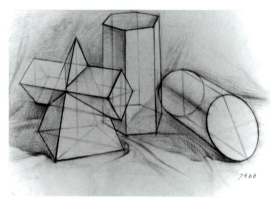
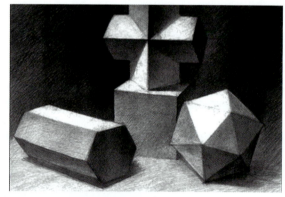

✝ 图 1-1　几何体基础素描

✝ 图 1-2　静物基础素描

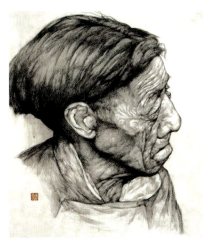
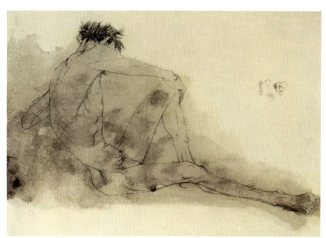

图 1-3 素描作品（唐用力）

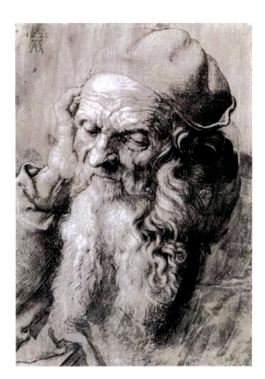
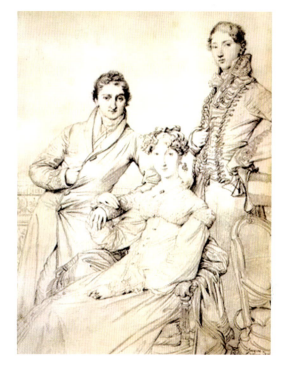

图 1-4 外国绘画大师素描作品（丢勒和安格尔）

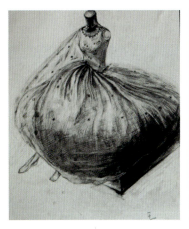
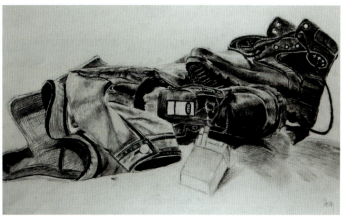

图 1-5 服装设计素描（学生作业）

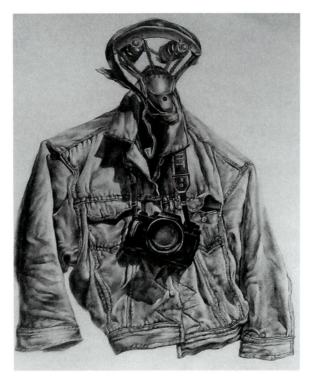
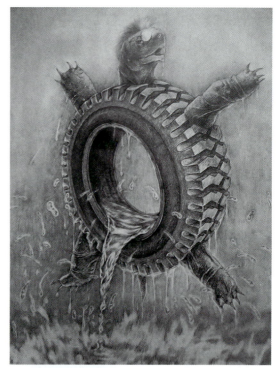

🕇 图 1-6　广告设计素描作业

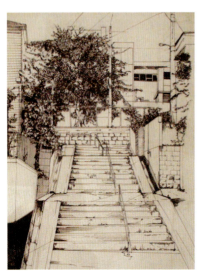
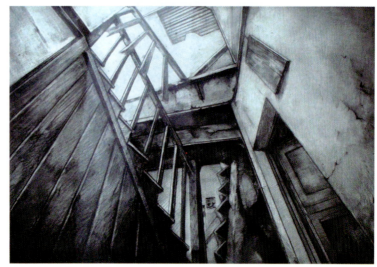

🕇 图 1-7　环境艺术设计素描作业

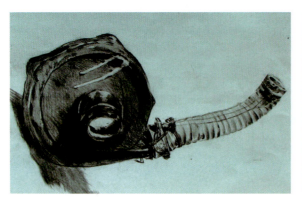

🕇 图 1-8　产品艺术设计素描作业

第 1 章 设计素描概述

图 1-9　平面艺术设计素描作业

图 1-10　动漫设计线描作业

图 1-11　动漫设计素描作业

1.1 素描的概念

素描（sketch）一词最早出现在欧洲文艺复兴时期，它的概念非常宽泛。广义上的素描是指一切单色的绘画，是对造型能力的培养。狭义上的素描专指用于学习美术技巧、探索造型规律、培养专业习惯的绘画训练过程。从汉字字义解释，素是素雅、素净、朴素之意；描是描写、描画、描绘之意。综合起来，素描是一种正式的艺术创作，以单色线条来表现直观世界中的事物，也可表达思想、概念、态度、感情、幻想、象征甚至抽象形式，也是艺术家观察、体验、感受和意念视觉化的一种特有的表达方式和技巧。它注重结构和形式，是一切造型艺术的基础，其特征是用线条、明暗关系等手段将形象直观化、视觉化。（图 1-12～图 1-19）

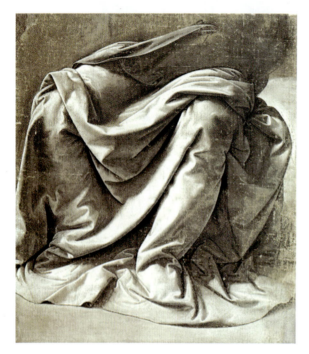
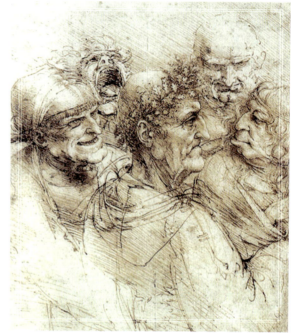

图 1-12 外国大师素描作品（达·芬奇）

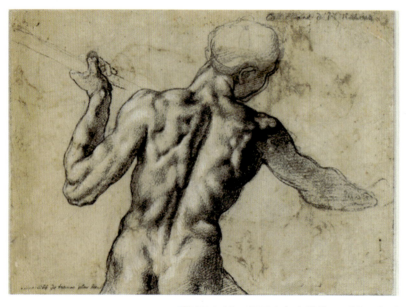
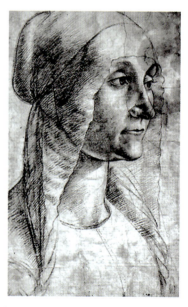

图 1-13 外国大师素描作品（米开朗基罗）

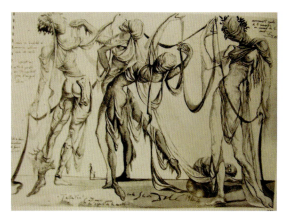

图 1-14 外国大师素描作品（达利）

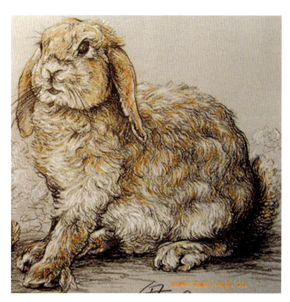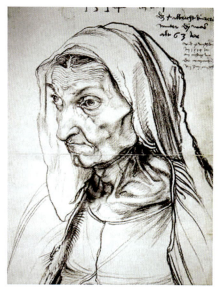

图 1-15 外国大师素描作品（丢勒）

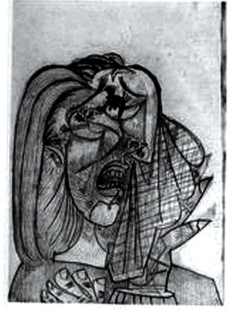

图 1-16 外国大师素描作品（毕加索）

图 1-17 外国大师素描作品（纳兰霍）

图 1-18 写实素描作品

图 1-19 表现素描作品

1.2 设计的概念

在信息时代设计无处不在,所指范围极为广泛,几乎涵盖了人类生活的方方面面,并起着重要的作用,如平面设计、动漫设计、服装设计、包装设计、环境艺术设计、产品设计、计算机程序设计等。在《现代汉语词典》里"设计"解释为"在正式做某项工作之前,根据一定的目的要求,预先制定方案或图样"。张道一先生在1993年主编的《工业设计全书》中对"设计"(design)一词的解释源于意大利语desegno,其基本含义是"为从事某项活动之前而构想的实施方案",从狭义上讲是对一件具体的物品在制造前做的实施计划和方案,其最终结果是以某种符号(语言、文字、图样及模型等)表达出来。"设计"更多的是偏重于商业性质,是指设计师有目标、有计划地进行艺术性的创作活动,同时也是为构建有意义的秩序而付出的有意识的直觉上的努力。比如理解用户的期望、需要、动机,并理解业务、技术和行业上的需求和限制,设计师将这些表面的东西转化为对产品的规划(或者产品本身),使产品的形式、内容和行为变得有用、能用、令人向往,并且在经济和技术上可行。因此,设计要有明确的目标,也必须要有多方面的知识、信息和能力的支撑才能完成。(图1-20~图1-26)

✤ 图1-20 平面设计

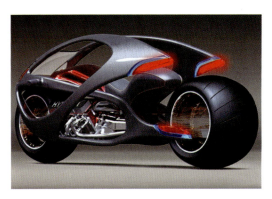

✤ 图1-21 产品设计

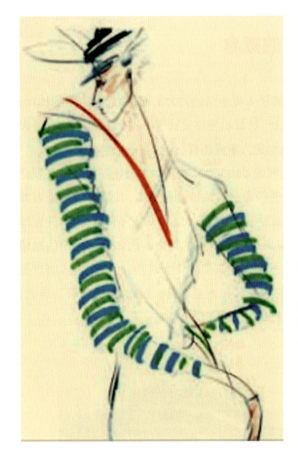
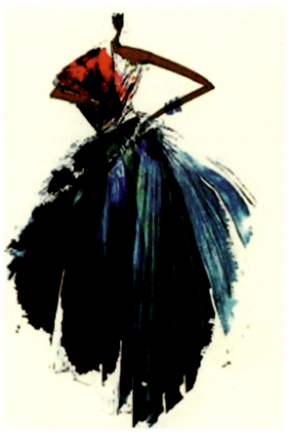

图 1-22　服装设计

图 1-23　动漫设计

第1章 设计素描概述

图 1-24 广告设计

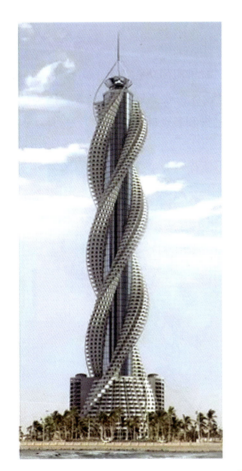
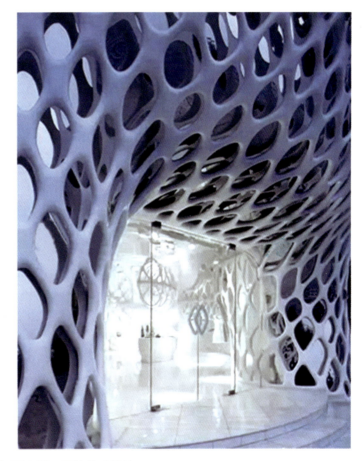

图 1-25 环境艺术设计

🔸 图 1-26　陶艺设计

1.3　设计素描的概念和思维

素描是一切造型艺术和设计的基础,设计素描有其自身的客观规律并与专业结合得比较密切,其思维也有特定的规律。

1.3.1　设计素描的概念

设计素描是现代设计的一种绘画表现形式,是艺术和科学结合的产物,是实用功能与审美功能并重的造型方法,也是创造能力和表现能力同步训练的有效途径。在设计活动中又是设计师收集形象资料、表现造型创意、交流设计方案的手段。设计素描也是现代设计的基础,是培养设计师形象思维和表现能力的有效方法,是认识形态、创新形态的重要途径,同时也是设计表述的语言。(图 1-27 ～图 1-31)

🔸 图 1-27　动漫艺术设计素描(一)

🔸 图1-28 平面、广告艺术设计素描

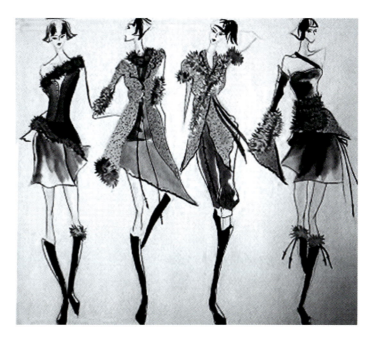

🔸 图1-29 服装艺术设计素描（一）

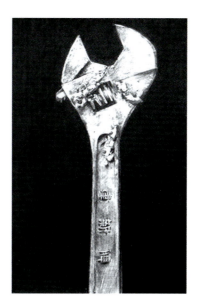

🔸 图1-30 产品艺术设计素描（一）（学生作品）

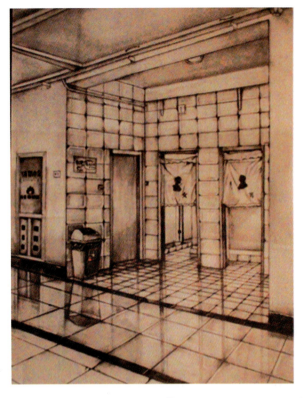
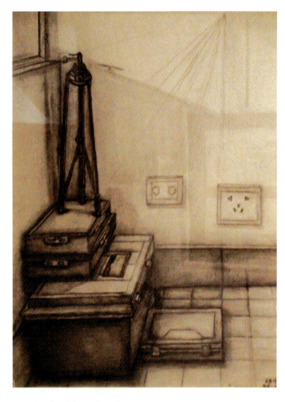

⬆ 图 1-31　环境艺术设计素描（一）（学生作品）

1.3.2　设计素描的思维

设计素描是传统素描在现代设计影响下形成的一种崭新的表现形式，它突出理性思维和设计的实用性，在思维方式上注重理性辨析，善于探索事物的本质内涵；在观察上突出感悟、理解，强调分析并表达个人对世界的独特看法；在表现上关注物体的生存状态与结构重现的合理性，追求完美的图形效果和产品应用功能；在形式上充分展现结构美、空间美和形式美。因此，"设计素描"课程要培养学生的创新性思维能力，帮助学生把创意和表现结合起来，为以后的学习和设计工作打下良好的基础。

总之，设计思维是以理性为基础，以创造性为核心，并综合多种思维形式的高效复合体。只有在这个基础上，才能完成显意识与潜意识的充分交融，促进思维渐进性与突发性的辩证统一，带动收敛、发散、逆向、灵感等多种思维的共同参与，体现设计思维的跳跃性、独创性、同构性和异构性等多重特性。（图 1-32 ～图 1-36）

⬆ 图 1-32　"替代"设计素描

◆ 图 1-33 "嫁接"设计素描

◆ 图 1-34 "重复"设计素描

◆ 图 1-35 "拼置"设计素描

↑ 图 1-36 "填充"设计素描

1.4 设计素描教学的目的和意义

在信息时代,设计素描作为基础教育一直备受关注,现已成为各设计类院校学生必修的专业基础课之一。对设计素描的教学目的和意义的探讨也在不断地深入,以期培养出更多有设计创新意识的专业人士,并不断提升其设计水平。

1.4.1 设计素描教学的目的

设计素描作为艺术设计类专业的一门基础课,其目的如下。

第一,通过对传统素描与设计素描概念的对比分析,帮助学生在造型认识的基础上进一步树立感性和理性综合分析的全新造型观念,掌握造型的基本规律和方法。

第二,培养学生敏锐的观察能力、独特的空间思维能力、形象思维能力和创造性思维能力,提高学生的认识能力和审美能力,锻炼技能技巧,为下一步学习打好基础。

要使学生实现从客观到主观、从具象到抽象、从感性到理性的有机融合和灵活变通,首先要利用朴素的手段表达创作设计意图,其中包括物象的表现与记录、设计形象与搜集素材;其次要以素描手段锻炼学生写实与意象并存的造型能力,通过训练达到艺术感受与修养的提升,为艺术设计相关专业打下基础,以培养出优秀的设计艺术人才为最终目的。(图 1-37 ~ 图 1-41)

第 1 章　设计素描概述

🔺 图 1-37　夹子的创意设计素描（一）

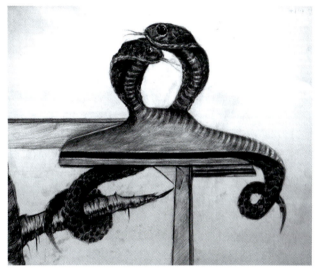

🔺 图 1-38　夹子的创意设计素描（二）

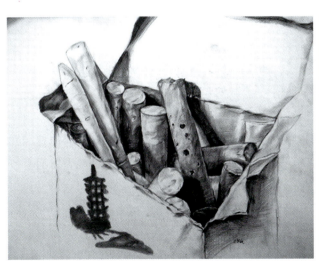
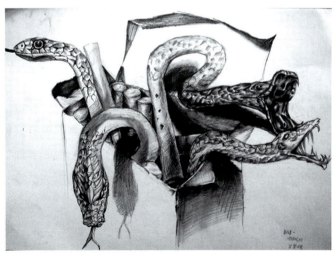

🔺 图 1-39　粉笔的创意设计素描

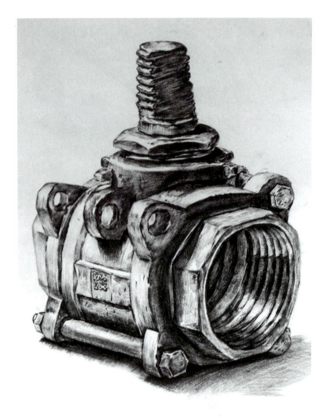
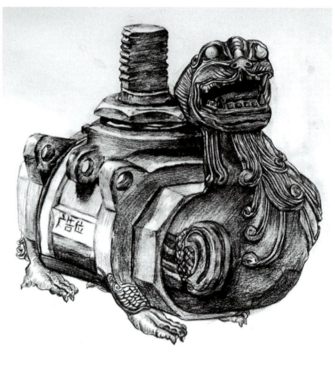

🟥 图1-40　水管的创意设计素描

🟥 图1-41　动物头的创意设计素描

1.4.2　设计素描教学的意义

　　设计素描是用素描来表达设计构思，其课程的开展对现代设计教学有着重要的意义和作用，与其他课程共同构建起较为完整的基础知识系统，在培养艺术设计类专业学生的视觉思维能力以及创造性思维能力方面有着不可估量的作用。设计素描是服务于设计的素描训练模式，是为设计提供方便掌握信息的手段，通过这种技能可以训练学生的综合表现能力，因为设计素描是通过学生对物体的观察、分析、理解，把物质形态转化表达出来；可以训练学生的形态审美能力，因为设计素描在研究形态构成时，必须不断地探索形态构成美的特征，进行美的表现；可以培养学生的创造能力，因为设计素描是将设计构想表现出来，并通过意向构成内容激发学生的创造力，将形象思维与逻辑思维有机地结合起来；也可以培养学生的快速表现能力，因为设计素描是将设计构思在平面

上进行三维的表现和结构的分解,能较全面地反映设计、传达信息,可作为以后完成效果图或模型的基础。因此,设计素描课程的设置不仅能使学生较系统地学习基本知识,而且能够拓展学生的视野和想象力,丰富他们的设计表现手法、手段和设计语汇,提高学生的创意表达能力,最终达到通过素描手法认识自然、提升设计水平的目的。(图 1-42 ~ 图 1-46)

⊕ 图 1-42 动漫艺术设计素描（二）

⊕ 图 1-43 产品艺术设计素描（二）

图 1-44　服装艺术设计素描（二）

图 1-45　平面艺术设计素描

图 1-46　环境艺术设计素描（二）

1.5　设计素描的工具材料及使用方法

设计素描的表现工具多种多样，不同的绘画工具和材料会有不同的效果，因此，随着表现对象的不同，应采用不同性质的工具和材料，这样才能获得预想的效果。

1.5.1　设计素描的工具材料

设计素描和传统素描一样，需要一定的工具和材料进行表现，主要有各种不同特性的笔和纸张。

1．笔的种类

设计素描绘画的笔包括铅笔、炭笔、圆珠笔和钢笔等。工具的不同，关系着素描的艺术效果，也能影响画家的情绪和技巧。

（1）铅笔。铅笔的特点是色调层次丰富且细腻，既易固定，又易擦易改，便于层层深入刻画。铅笔笔芯有软、硬之分，分别以字母 B 和 H 表示。字母前面的数字代表软和硬的程度，如 8B 较软，6H 较硬，HB 则软硬适中。（图 1-47 ～图 1-51）

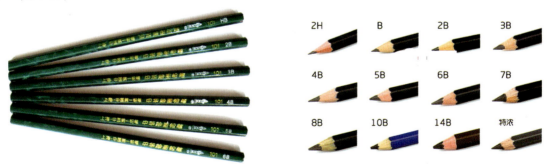

图 1-47　铅笔与型号

图1-48　铅笔写实和设计素描（一）

图1-49　铅笔写实和设计素描（二）

图1-50　铅笔写实和设计素描（三）

图 1-51 铅笔写实和设计素描（四）

（2）炭笔。炭笔因其富于表现的特点，也是设计素描理想的工具之一。炭笔分为普通炭笔、炭精条和木炭条等。（图 1-52～图 1-55）

图 1-52 炭笔和炭笔素描

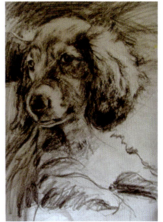

图 1-53 炭精条和炭精条素描（黑色）

 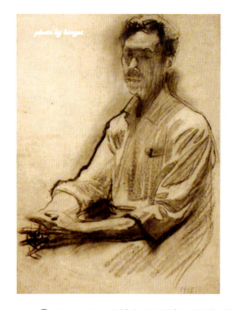 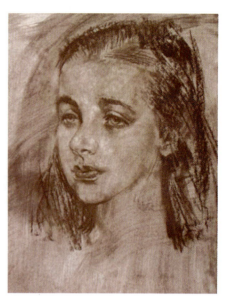

图 1-54　炭精条和炭精条素描（棕色）

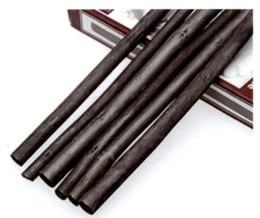 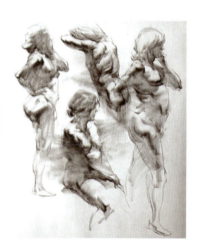

图 1-55　木炭条和木炭条素描

① 普通炭笔。普通炭笔的笔芯较粗，其质地较铅笔软，颜色深重浓黑，附着力强，难以用橡皮擦净，不易修改，且易弄污画面。由于笔芯较粗，线条粗细不易控制，在基础素描训练的初始阶段不宜采用。

② 炭精条。炭精条分黑色和棕色两种，一般为方条形，其特点是既可进行较细致的刻画，又便于大面积涂抹，还可表现丰富的浓淡层次。黑色炭精条颜色深黑浓重，棕色炭精条颜色较为柔和。炭精条与炭笔一样，难以用橡皮擦净，不易修改，容易弄污画面，初学者不易掌握。

③ 木炭条。木炭条一般以柳条烧制而成，质地松软，颜色浓黑，使用方便，表现力较强。木炭条既可表现强烈的黑白对比，又可表现柔和的色调；既适合表现以线为主的结构造型，又适合表现层次丰富的明暗光影。木炭条不仅是基础训练和素描创作普遍采用的工具，而且也是设计素描经常采用的工具。一般选用质地较结实、平直均匀、粗细适中的木炭条为宜。但是木炭条的颜色附着力不强，极易脱落而损污画面，为便于保存，必须喷上定画液。

（3）圆珠笔。圆珠笔是一种油性的书写工具，有时也用于绘画。一般圆珠笔是蓝色的。由于笔尖有一颗珠子滚动，所以比较圆滑，作品表现效果与针管笔差不多。手法基本以点、线为主，通过排列与叠加表现明暗层次，线条清晰且发亮，可以利用各种肌理表现不同的质感。圆珠笔携带方便，完稿后易于保存。其缺点是不易表现大面积的调子，容易油腻。（图 1-56～图 1-58）

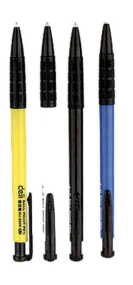

🔺 图 1-56　圆珠笔和圆珠笔素描

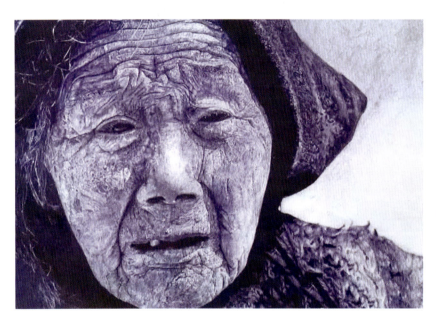 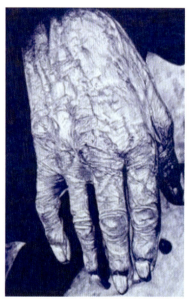

🔺 图 1-57　圆珠笔人物素描

 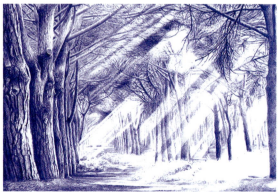

🔺 图 1-58　圆珠笔产品和场景素描

（4）钢笔。钢笔包括美工笔、书写钢笔等。钢笔画出的线均匀而富有弹性，可以画点、线，也可以编制不同层次的明暗面，便于保存。（图 1-59 ～图 1-61）

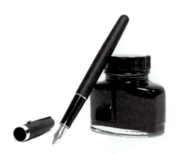

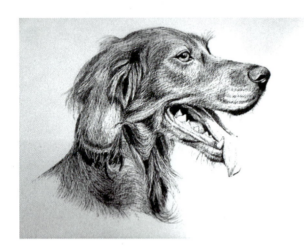
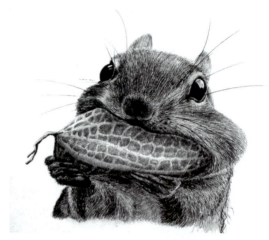

图 1-59　钢笔和钢笔素描

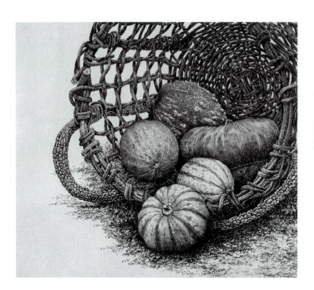
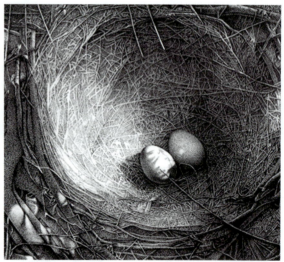

图 1-60　钢笔静物素描

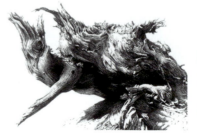

图 1-61　钢笔素描

2．素描用纸

素描纸张多种多样，不同的质地会出现不同的效果，有的适合用铅笔作画，有的适合用普通炭笔、炭精条或木炭条作画。如果能适当进行控制，会出现意想不到的效果。

（1）铅笔画用纸。铅笔画用纸一般以纸质密实、纸面纹理较粗糙的为好。纸质密实，能多次擦拭修改，不易起毛，不留笔道痕迹。纸面纹理较粗糙，易显现线条笔触及深浅轻重的色调变化，利于深入刻画形象。有色纸则易掩饰画面的缺点和弊病，不利于素描造型的严格训练。绘画达到一定水平后，有色纸的巧妙运用有助于实现一些特殊的效果。（图1-62和图1-63）

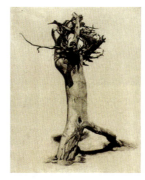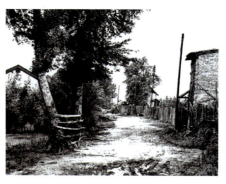

✥ 图1-62 铅笔用素描纸和绘画效果（一）

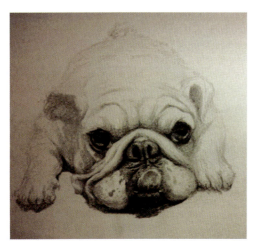

✥ 图1-63 铅笔用素描纸和绘画效果（二）

（2）普通炭笔、炭精条、木炭条用纸，一般宜选用质地较粗且具有一定韧性的纸，如新闻纸、宣纸、毛边纸、包装纸和牛皮纸等。（图1-64～图1-67）

✥ 图1-64 毛边纸、牛皮纸和宣纸

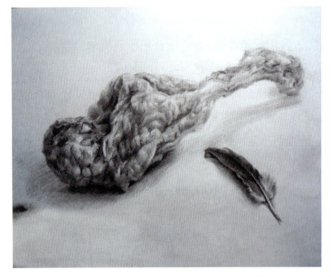
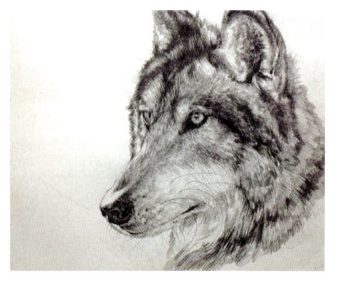

图 1-65 毛边纸的绘画效果

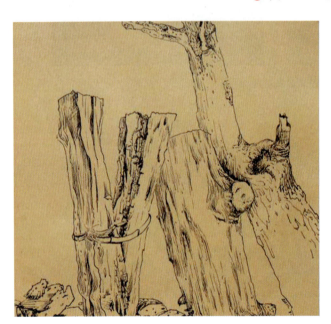

图 1-66 牛皮纸的绘画效果

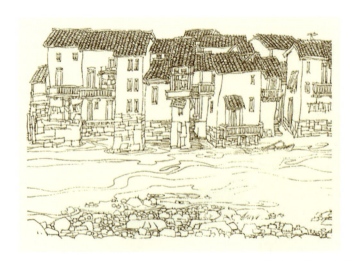
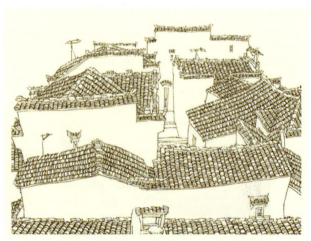

图 1-67 宣纸的绘画效果

3．辅助工具

（1）橡皮。橡皮质地柔软且富有弹性，既能擦掉笔迹，又不损伤画面。橡胶皮擦和塑胶皮擦均不可使用。以木炭条、炭精条、普通炭笔作画，可用可塑橡皮，也可用馒头心、面包心揉成团状，代替皮擦使用。（图 1-68）

図 1-68　橡皮和可塑橡皮

（2）纸笔。用质地柔软且韧性较强的纸（毛边纸、宣纸）卷成松紧适度的纸卷，外层用图画纸粘牢，将其一端削成笔状，可作"纸笔"使用。同时，可准备一块质地柔软且厚的布，其用途介于橡皮和纸笔之间，也是作画的一种辅助工具。（图 1-69）

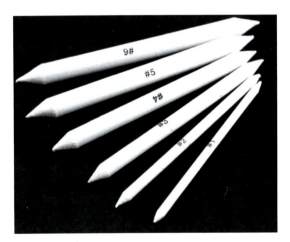

図 1-69　纸笔及使用

（3）刀具。刀具是作画时一种必备的辅助工具，用较锋利的小刀或分段式刀片的壁纸刀削铅笔，效果比较理想。（图 1-70）

図 1-70　小刀和壁纸刀

1.5.2 设计素描工具的使用方法

素描工具多种多样,每一种工具都具有其他工具所不能替代的优越性,因此必须掌握正确的使用方法,否则会养成不良的手法,影响生理机能和画面效果的表达。

1. 执笔（拿笔）

（1）斜握法。斜握法执笔可像握钢笔写字那样,也可将小指或小指关节顶住画面作为支撑点,还可根据需要调整笔与画面的角度,便于刻画细部或画大面积色调。斜握法易于掌握,但运笔范围受到一定局限。（图1-71）

图1-71 斜握法执笔

（2）横握法。横握法执笔主要以手腕以及手臂带动运笔,能自由地伸开手臂作画,便于把握整体效果,且可以方便自如地调整笔与画面的角度,既可刻画细部,又可迅速且流畅地画出大面积色调。使用普通炭笔、炭精条、木炭条作画时,多采用横握执笔法。（图1-72）

图1-72 横握法执笔

2．用笔

（1）要掌握正确的运笔方法。以手指、手腕、手臂不同部位的力量运笔，特别是要掌握以轻重不同的腕力带动运笔的技巧，画出或实或虚、或刚或柔、气韵贯通、富于表现力的线条，以适应造型的需要。

（2）要掌握用笔的软硬类型。以表现客观物象的质地为判断标准，视情况选择铅笔的软硬标号。

（3）要掌握笔迹效果。根据不同的表达对象选用不同的绘画工具，注意细部的刻画，充分应用线条笔迹，力求掌握用笔变化，以准确生动地表现客观物象，达到较完美的效果。（图 1-73 和图 1-74）

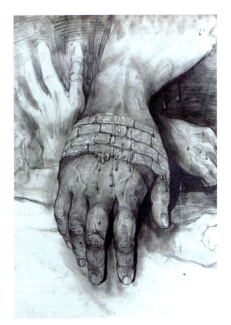
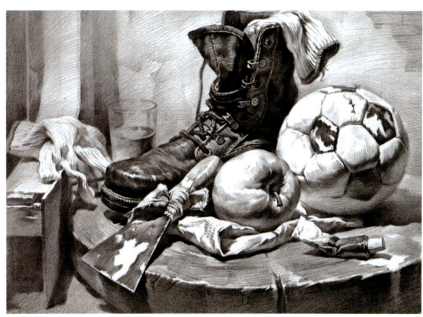

⬆ 图 1-73　素描用笔效果（设计和写实素描）

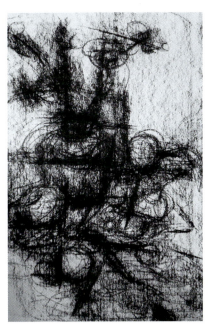
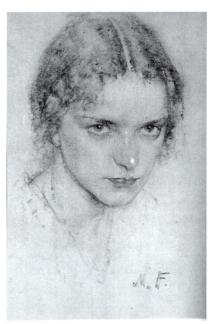
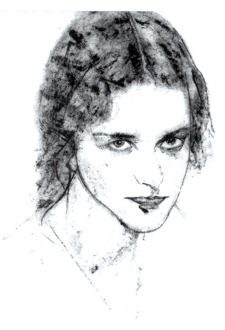

⬆ 图 1-74　素描用笔效果（设计和写意素描）

总之，设计素描艺术创作总是伴随着绘画技术的发展、新材料的开发而不断进步的，同时还应深入挖掘不同工具材料的表现力，以推动设计素描艺术表现的不断深入。表现技法可以不断进步，艺术修养的提高却是一个需

要长期辛勤积累的过程。工具永远代替不了思想,只有熟能生巧,别无选择。因此,训练时首先要选择一种易于掌握的工具,不要急于求成,因为任何的绘画工具材料与绘画技巧都是为造型和表达思想服务的。(图 1-75 和图 1-76)

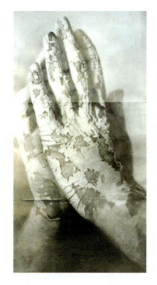
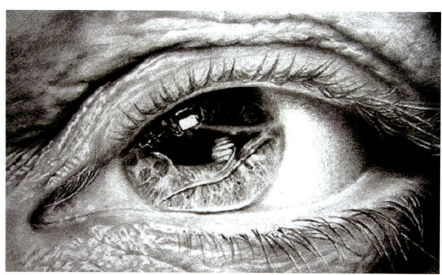

🔶 图 1-75　设计素描作品(一)

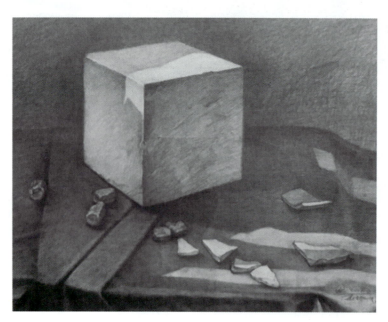
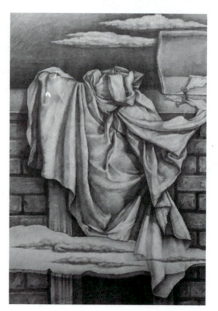

🔶 图 1-76　设计素描作品(二)

思考与练习

1. 了解设计素描的含义和目的,搜集和观摩大量大师的优秀设计素描作品。
2. 掌握设计素描的方法,思考如何与自己所学专业相结合。
3. 了解不同绘画工具的特点,体会不同的素描表现效果。

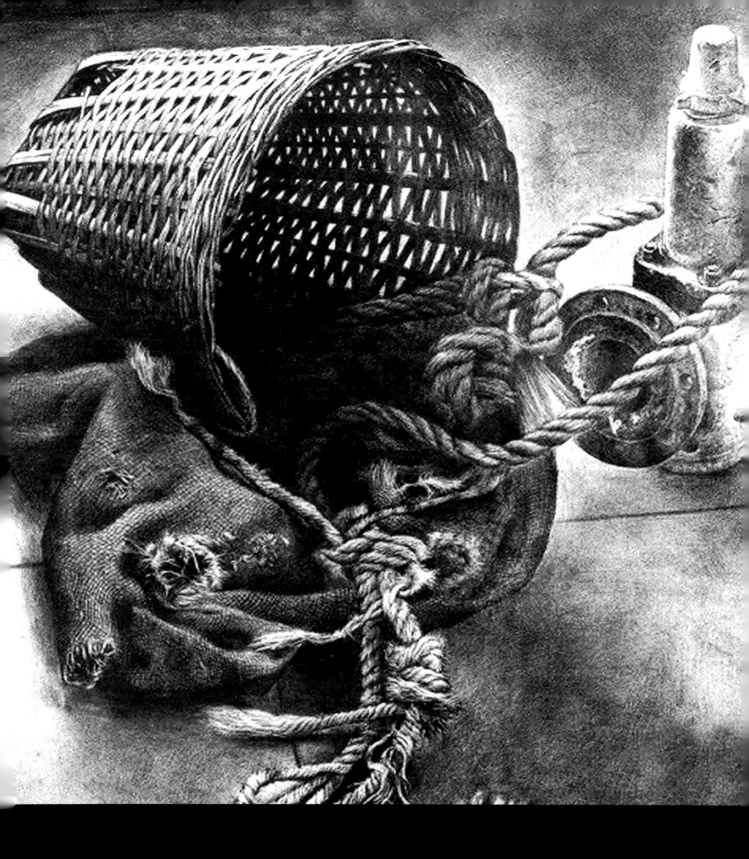

第 2 章　素描的表现形式

学习目标：通过学习，了解素描的表现形式以及调子素描和结构素描的理论及表现方法，并对涉及的绘画技法有所了解，使学生对素描技法及应用有一个不断认识和实践的过程，为以后的专业学习奠定基础。

学习重点：通过本章的学习，帮助学生重点掌握素描的表现形式及在实践中的应用，进而熟练掌握其基本技法，把技法和思想有机地结合起来，为专业设计的系统学习打下基础。

素描的表现方法很多，按其表现形式大致可以分为明暗素描和结构素描两类。最早的素描出现在岩画和陶器上，多以粗犷的线条绘出物体的轮廓。古希腊文明时期线条变得细腻，富有装饰性。到了意大利文艺复兴时期，由于发明了透视法和明暗法，素描的表现才接近客观物体，但仍以线条为主。线条作为素描的主要表现手段是在法国印象主义出现以后才被打破的，在这之后，素描出现了两种新的形式，一种是以苏联为代表的注重感受的"明暗素描"；另一种是以德国为代表的注重分析的"结构素描"，两种素描表现形式都对中国的素描表现形式产生了深刻的影响。（图2-1～图2-7）

图2-1　广西岩画壁画

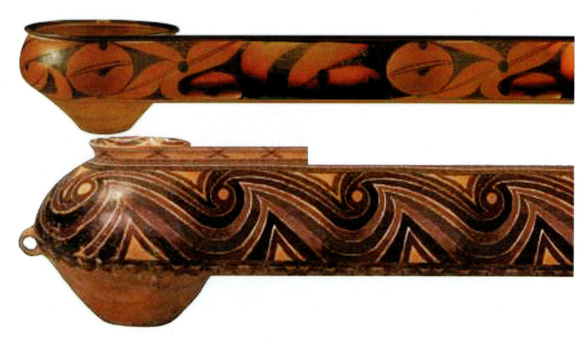

图2-2　庙底沟、马厂彩陶装饰画

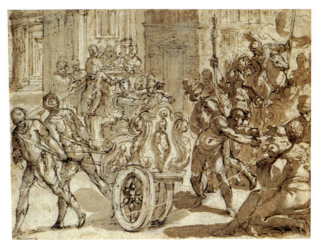

🔸 图 2-3　古希腊素描作品

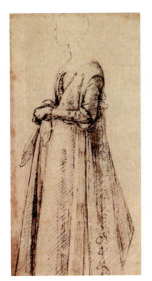
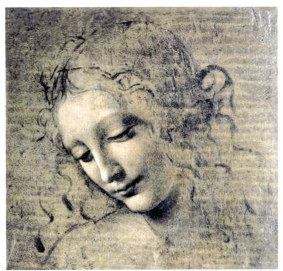

🔸 图 2-4　意大利文艺复兴素描作品

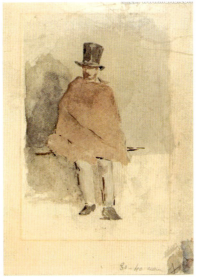
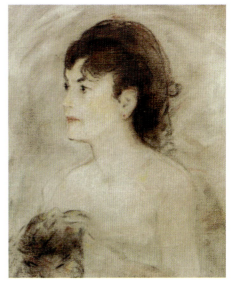

🔸 图 2-5　法国印象主义素描作品

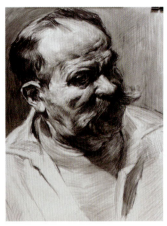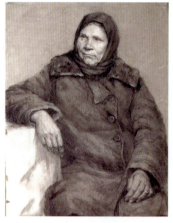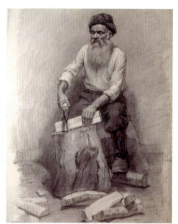

🔸 图 2-6 苏联明暗素描作品

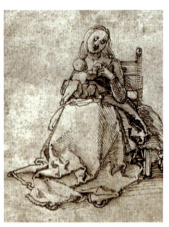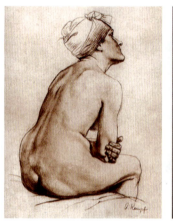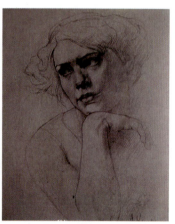

🔸 图 2-7 德国结构素描作品

2.1 调子素描

调子素描又称光影素描或明暗素描,最早源自文艺复兴时期。明暗素描利用偶然性因素,注重表现特定的光影气氛,依据物象受光面、背光面、侧光面三大色调的对比,通过细致的色调变化,在平面的纸上"立体""真实"地反映出对象。(图 2-8 ~ 图 2-11)

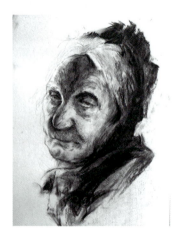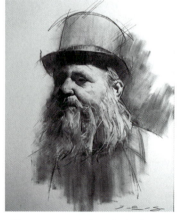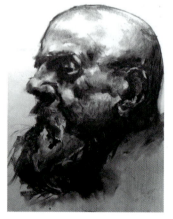

🔸 图 2-8 明暗头像素描作品

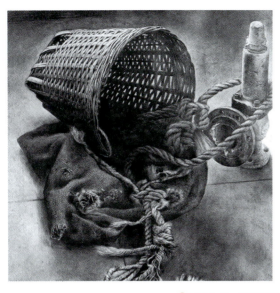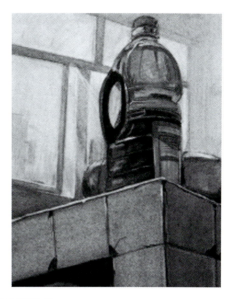

🔸 图 2-9　明暗静物素描作品

🔸 图 2-10　明暗设计素描作品（一）

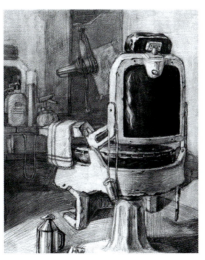

🔸 图 2-11　明暗设计素描作品（二）

2.1.1 光线

光线是由光源发射出来的,只要能自行发光的都称为光源。画素描时,一般使用的是太阳光,也称自然光,但应避免阳光直射写生物象。人造光源光线强弱程度不同,还会有色差,影响观察者的感觉,但光线集中且稳定,并可按需要调整光源位置和光线强弱。在素描训练中灯光有利于理解并掌握形体与明暗的关系。素描写生要求光源稳定、光线集中、强弱适度。(图2-12～图2-17)

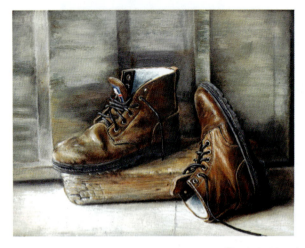
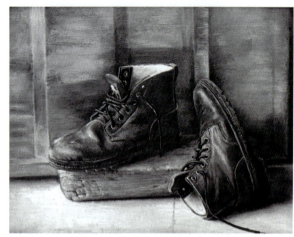

✛ 图2-12 自然光照射的静物

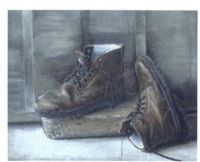

✛ 图2-13 人造光照射的静物

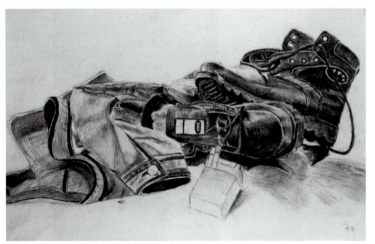
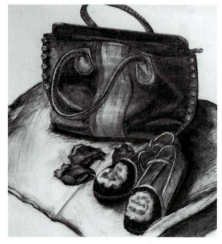

✛ 图2-14 素描作品中光线的应用(一)

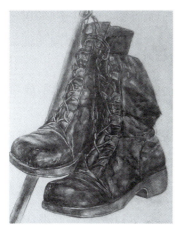
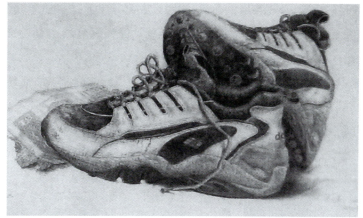

图 2-15　素描作品中光线的应用（二）

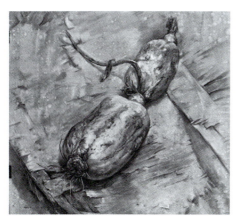
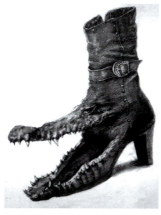

图 2-16　设计素描作品中光线的应用（一）

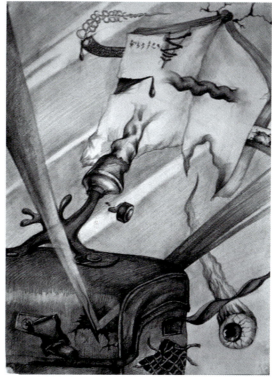

图 2-17　设计素描作品中光线的应用（二）

为了表现的需要,从观察者的角度,光线大致可分为正光、逆光和侧光三种。(图2-18～图2-20)

● 正光:观察者背对光源,这个角度是正光。正光照射时,物体亮面占了大部分面积。此时明暗关系不太明确,画起来有一定困难。

● 逆光:观察者正对光源,这个角度是逆光。逆光的暗面占大部分面积,明暗关系不太明确,表现起来也有些困难。

● 侧光:光从物体的侧面打过来,这个光线称为侧光。侧光角度的黑白灰关系明确,表现起来相对较容易,能较好地把握住物体的立体感。

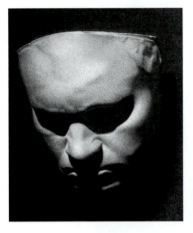

图2-18　素描作品(正光)

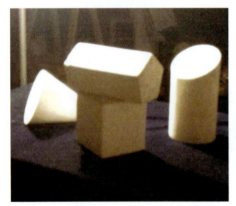 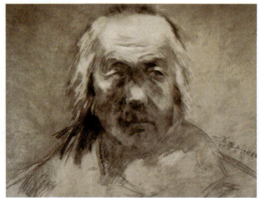 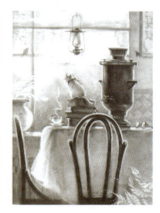

图2-19　素描作品(逆光)

 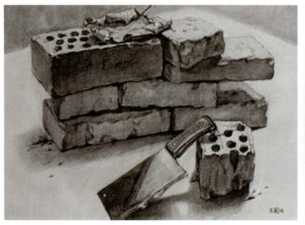

图2-20　素描作品(侧光)

2.1.2 明暗表现法

因为有光线的照射,才会使物体产生明暗,而物体明暗色调的变化取决于物体自身的内部结构,我们看到的是物体结构的外在表现。无论光线怎么变化,明暗现象怎么变化,物象的结构和本质是不会发生变化的。物体明暗变化规律根据明暗的色调推移,概括为两大面和五调子。(图 2-21 和图 2-22)

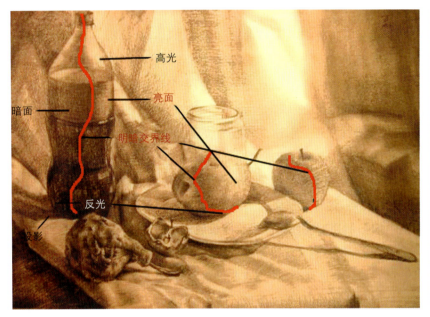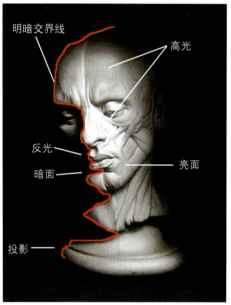

✚ 图 2-21　两大面五调子示意图

✚ 图 2-22　明暗素描作品(一)

两大面是把物体分为受光部和背光部两个大部分,在画面上看起来就是两块大的面积,即阴面和阳面。把物体上的两大面处理得准确就会产生立体感。

五调子是指光线照在物体上的明暗关系。根据受光部位调子的强弱和调子形成的性质的不同,可分为五类,称为明暗五调子,即亮部、暗部、中间部、反光部和投影部。

(1)亮部是指物体向光的部分。由于物面正对光源,面上的光线充足,会出现亮面。在亮面上的灰面很微妙,要仔细观察和体会。

(2)暗部是指物体的背光部分。由于得不到光线的照射,使色调较暗,但这里的色调最为丰富。

（3）中间部是指物体上既不向光，也不背光，处在各种不同位置上的最暗部，也叫明暗交界线，它因物体的结构不同而向光的角度也不同，最能表现物体的结构。色调因物体的色彩和质感而定。

（4）反光产生于物体的反光作用。它有两种性质，一是物体本身对光线的反射，在光线直射的地方最亮，称为"高光"；二是在物体暗部，由环境中其他物体的受光面反射到对象上来。反光明度的强弱以反光体和受光对象的质地不同而不同，一般不会超过亮部的明度。

（5）投影也有两种，一是物体遮住了光源，在背景物体上产生投影；二是物体本身高出或凸起的部分遮住了光源，在物体的其他部分产生的投影。

表现明暗调子素描时要正确处理色调关系，首先要正确、深刻地理解和认识对象的形体结构。因为物体的形体结构用眼睛看到时会有透视变化，物体表面各个面的朝向不同，使光的反射量也不同，因此就形成了不同的色调。受光、背光和明暗交界线是三个基本的明暗色调，另外有两个最微妙的灰色，一个在受光部，一个在背光部。这两个灰色的层次很接近，特别是反光强的时候最接近。灰色产生在光线平行射过的平面上，与光线完全平行的面可以说是最灰的面，而这些面经常出现在明暗交界线附近。明暗交界线的位置和形状可以把物体明暗两大部分区别开来，有助于对复杂的明暗变化进行整体的处理。

"两大面五调子"是为了方便表现而概括出来的，可训练表现者眼睛的观察力和对形体结构的理解力。在应用光线时先要学会使用人造光线，如日光灯、聚光灯等，这样会使受光部分相对集中，利于表现。同时，还可以通过光影产生的黑白关系来表达画面某种强烈的情感，利用写实性具体描绘所表现对象特殊的材质和质感，取得全面真实、生动完整的平面效果。但在强调阴影的同时，灰色的变化很不容易捉摸，可以从明暗调子去分析它们，特别是掌握明暗交接线区别受光部和背光部，就很容易分清这两个灰色。在刻画对象时，不要被复杂的现象所迷惑，要好好把握住明暗变化的节奏，多层次地反映物象的具体情况，使画面所反映的面与体得到局部与整体的和谐统一，使画面更加充实细致，整体感也更强。（图 2-23～图 2-27）

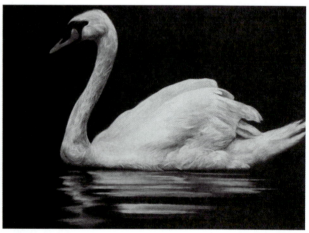

图 2-23　明暗素描作品（二）

仅仅表现人造光线效果是不够的，自然光也是常用的光线。自然光没有人造光线那样强烈，看起来比较柔和。要想在画面上表达出这种光线效果，需要在一张白纸上用黑色工具制造出不同量的黑白色调，而在画面上把握和控制不同量的黑白调子对比是其关键所在。如此将"比较法"融入素描过程的始终，能够更好地获得画面的整体效果，从局部到整体，再从整体到局部，从远到近，再从近到远，远近虚实，大小对比，整体局部，准确概括和把握物象的特征，这样才能完整地表现出物象的本质，使画面显得统一、和谐和自然。同时，加强对于物象质感、肌理、明暗等视觉因素的自觉关注，也将极大地提高我们感受自然的能力。（图 2-28～图 2-31）

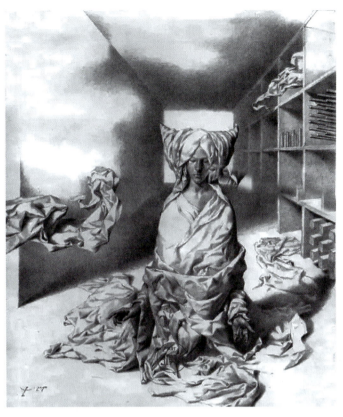
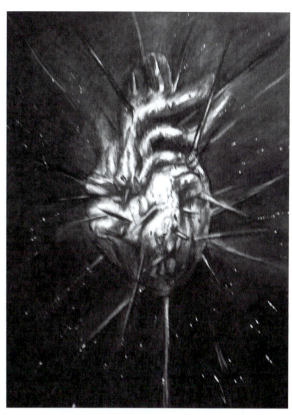

图 2-24 明暗素描作品（三）

图 2-25 明暗素描作品（四）

图 2-26 明暗素描作品（五）

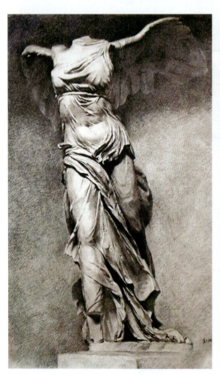 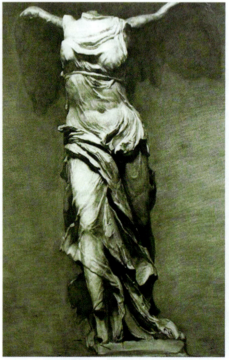

图 2-27 明暗素描作品（六）

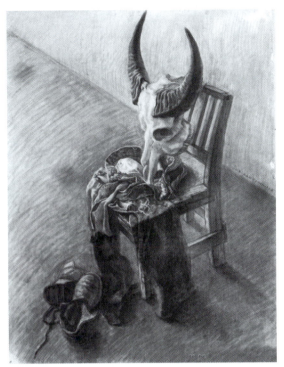
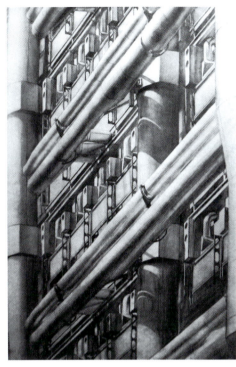

🟠 图 2-28 明暗素描作品（自然光）（一）

🟠 图 2-29 明暗素描作品（自然光）（二）

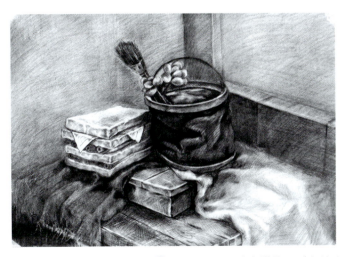

🟠 图 2-30 明暗素描作品（自然光）（三）

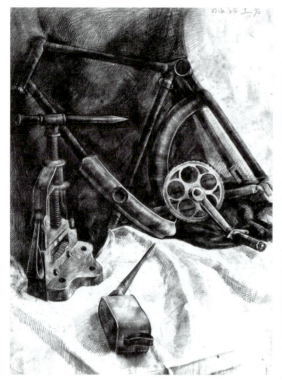

🞧 图 2-31　明暗素描作品（自然光）（四）

正确地采用色调，能使设计师避免对物体过细地描绘，并能自如而令人信服地把体积表达在画面中。不懂得明暗层次的规律，就会混淆暗部的反光及亮部的中间色两者的关系，使素描变得支离破碎、杂乱无章。在掌握了表现色调后，渐渐从表现现实的物象中将思维转变过来，要向设计素描靠拢，使想象力更加丰富，表现力更强，发挥出个性。（图 2-32～图 2-36）

🞧 图 2-32　设计素描作品（一）

第 2 章 素描的表现形式

图 2-33 设计素描作品（二）

图 2-34 设计素描作品（三）

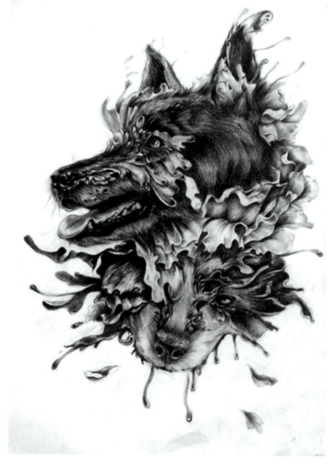

图 2-35 设计素描作品（四）

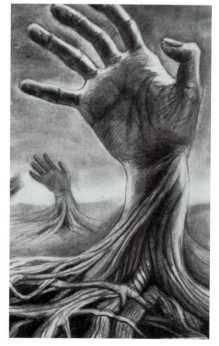

图 2-36 设计素描作品（五）

2.2 结 构 素 描

结构素描是以研究和表现形体的结构为目的的造型方式,结构指的是物体的结合与构造。客观的物体形式多样,其存在往往都是以复合的状态出现的,主要以线条为基本造型手段来表现。一般人们认识物体总习惯于从物体的轮廓出发,受到物象的光影、明暗、位置等因素的影响,容易形成不能细致表达的不全面的感性认识。而探究和掌握结构素描,可以使绘画者更准确、概括、清晰地表达出物象的形态和内涵。

当我们从造型艺术的角度来观察人的时候,首先看到的是自然结构,如骨骼、肌肉的造型特征及其组合关系,以及人体的生长与运动规律;其次是形式结构,如概括的几何结构、在空间所占的位置及其组合关系。当然,自然结构是本质和基础,决定着形式结构。在表现时,形式结构处理得是否恰当、巧妙,很大程度取决于对自然结构的精深理解,然后才是不同形式的表现。我们要善于运用结构分析的方法去理解形体,这样就抓住了形体的本质和关系,从而也比较容易把握和控制各种复杂的形体了。如果说素描训练的目的是造型,那么对于结构的把握自然也就成为素描训练中最基本的及最重要的部分了,设计素描也不例外。(图 2-37 ~ 图 2-41)

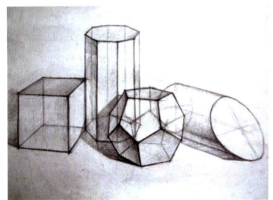
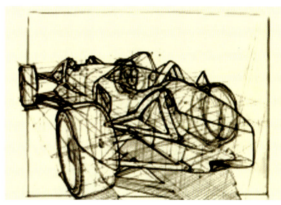

图 2-37 结构素描作品(一)

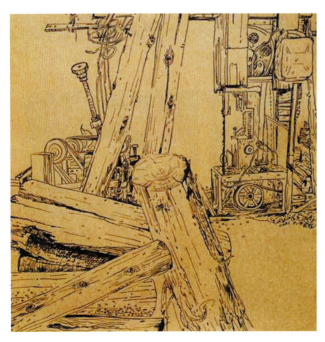
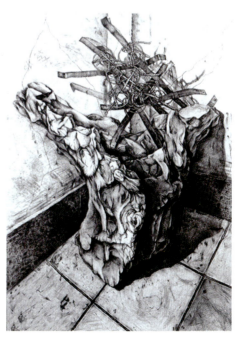

图 2-38 结构素描作品(二)

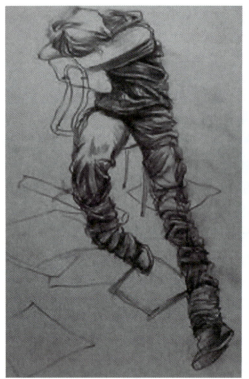
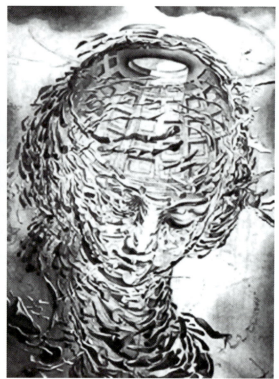

图 2-39　结构素描作品（三）

图 2-40　结构素描作品（四）

图 2-41　结构素描作品（五）

2.2.1　线面结合表现法

在结构素描中,线面结合是最常见的表现手法之一。线是造型要素中最具表现力的,它是点运动的轨迹,其闭合图形可形成面。从几何学的角度讲,面是线运动的轨迹。但在造型意义上,面是有形象的,其表情特征呈现在不同的形态类型中。在结构素描中,面的表现总是最丰富的,画面往往随形象的形状、虚实、大小、体量、位置、色彩等变化而形成丰富的造型效果,因此,面对造型风格的体现有着强烈的作用。

线在表现中有时比较单薄,如果加入面的因素,可以使画面产生既淋漓尽致而又拙朴厚重的感觉。同样,线面结合既强调了物体丰富的明暗变化,又注重了物体严谨的结构关系,很适合快速作画和有力的表现。其特点如下。

（1）具有较强的灵活性。它既能侧重线,又能侧重面;既能快速画出特征,又能对细部进行精雕细刻;既能描写物体的真实,又能表现个人的感受;既能整体作画,又可局部完成。

（2）具有较强的表现性。以线为主的结合法能很快抓住对象的形体特征,使它善于表现人物的动态和表情。线的丰富变化使探索传达主观的情感因素成为可能。二者结合具有很强的综合和概括能力,不但可以突出画面的主题因素,而且可以灵活地调整形式的对比,加强了形式的节奏感,使画面的效果更加完整。

线面结合法虽然有很多优点,但是要掌握它难度也很大。它要求画者具有很强的造型能力、较强的整体控制能力和较高的表现意识,因此它是一种比较成熟的素描表现形式。（图2-42～图2-46）

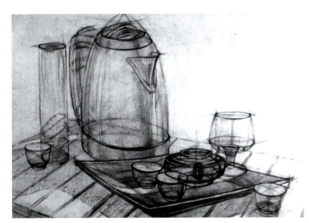
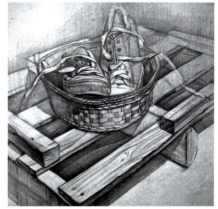

🔴 图2-42　线面结合素描作品（一）

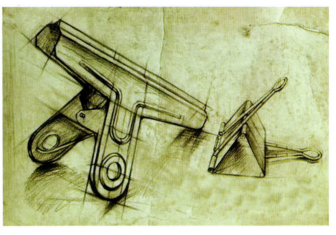

🔴 图2-43　线面结合素描作品（二）

🔸 图 2-44　线面结合素描作品（三）

🔸 图 2-45　线面结合素描作品（四）

🔸 图 2-46　线面结合素描作品（五）

2.2.2 线描表现法

线是极富表现力的造型要素之一,线的不同形态给人以多种视觉形象。任何一幅线描都是由无数的线组合而成的,线是形体塑造的中坚,线有着无穷的魅力,可以说所有事物都可以通过线表达出来。如中国画中的"线描十八法",用不同的线描技法表现出了不同的形式和内涵。西方安格尔的线描柔和纯粹并具有精确的严谨性;马蒂斯的线描则粗犷泼辣,表现出完美的装饰风格。(图 2-47 ~图 2-49)

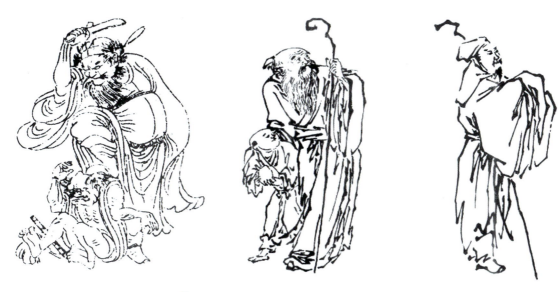

图 2-47 中国画中的"线描十八法"

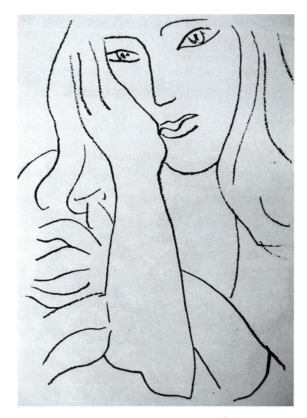
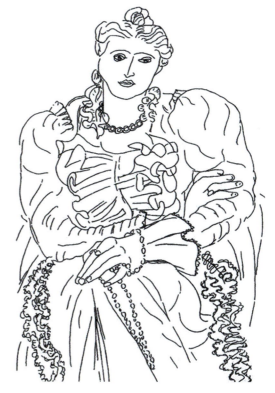

图 2-48 马蒂斯的线描作品

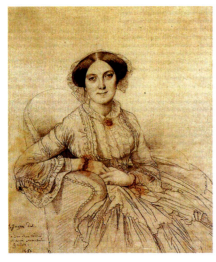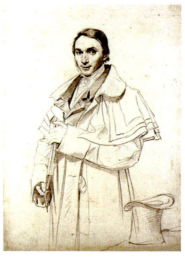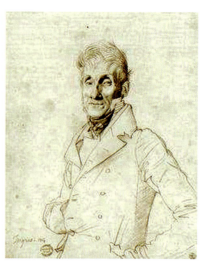

图 2-49　安格尔的线描作品

纯粹的线条并不存在，线条存在于物质的实际和艺术家对于它的探索之间，是艺术家对于物质的一种高度概括的形式。物体面与面的转折产生了线，所以线条是物体结构变化最直接的表现，这就使抛开物体的光影、质感等特性，单纯地从物体的透视、体积以及线条的粗细、虚实、疏密等入手来表现物体的结构和空间层次的方法成为可能。它一方面源于个人对形体的认知，另一方面源于由此产生的理念和情绪。它具有两种功能：表现物质实体的结构和完成情绪的表达。

线存在于所有的素描作品中，可以被用来指代被视觉追寻的"踪迹"，或隐或显，或虚或实。线既是点移动的轨迹，又是两点之间的连接。在结构设计素描中，更多的是研究两个点之间连接所形成的线，而这条线必须是看得见的。因此，它既有长度，又有一定的宽度，是不可缺少的造型元素，是有形象的。当我们用素描工具进行速写练习，以简练线条迅速记录自己的观察时，就能够得到众多的图形构成样式。线条自身具有很强的情绪性，有着独立的审美价值。蕴含在线条及线条运行中的生命力赋予线条以不同的性质特征，因此，它成为画家的一种个性特征的标志，这种特征是画家心灵深处的投射，是一种下意识的表现，它最易于被视觉把握而成为个人的象征。如伦勃朗作品中的线条粗犷练达；抽象表现主义画家则更以极端个性化和单纯的线条形态构建独特的艺术面貌。线条的感染力基于个人笔触的表现性，更基于个人情感气质以及它所应用的媒介类型。（图 2-50～图 2-54）

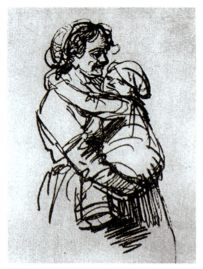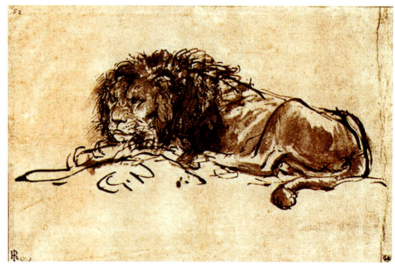

图 2-50　伦勃朗的线描作品

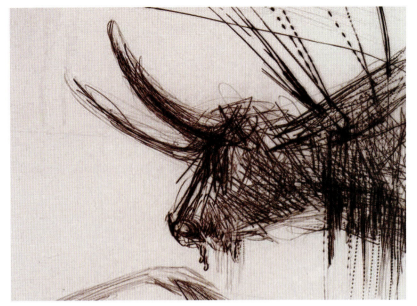

图 2-51 抽象表现主义画家达利的线描作品

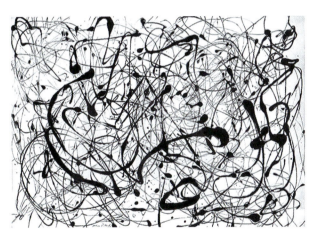
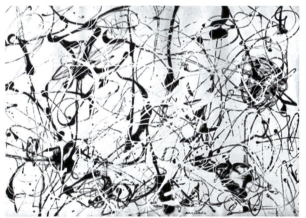

图 2-52 抽象表现主义画家杰克逊·波洛克的线描作品

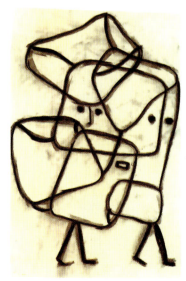

图 2-53 抽象表现主义画家保罗·克利的线描作品

图 2-54　毕加索的线描作品

在结构素描中,根据表现对象的功能可以将线条大致划分为三种,即结构线、轮廓线和辅助线。结构线注重表达物象的面结构、体结构、局部关系与整体关系,忽略物象的光影明暗面,用明确的线来表达物象的三维立体空间和结构空间关系;轮廓线用于表达物象的基本外形特征和结构内部特征,可以表现物象基本的外部形象和空间透视关系;辅助线则是为了更精准、明确地表达对象而起辅助作用的线条,它的出现使绘画和视觉的呈现有了一个基本的标准,例如垂直线、水平线、对称线、中轴线等。(图 2-55 ～图 2-60)

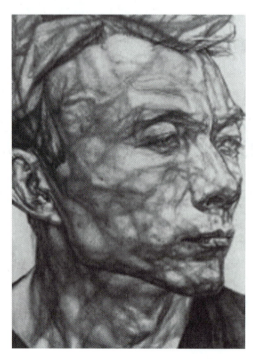
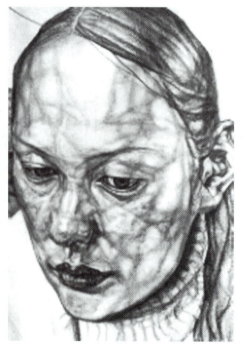

图 2-55　结构素描作品(六)

🔰 图 2-56　结构素描作品（七）

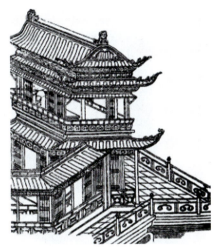 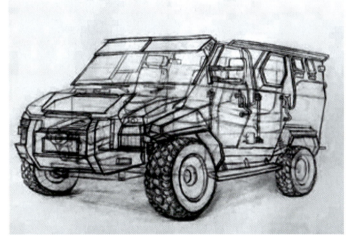

🔰 图 2-57　结构素描作品（八）

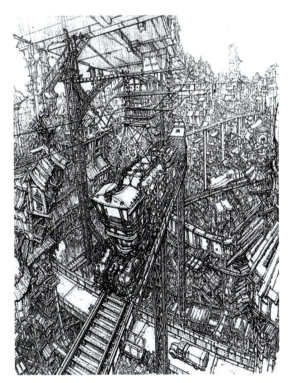

🔰 图 2-58　结构素描作品（九）

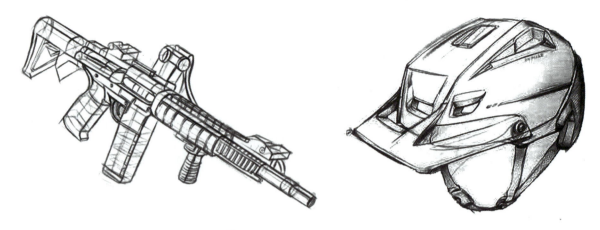

图 2-59 结构素描作品（十）

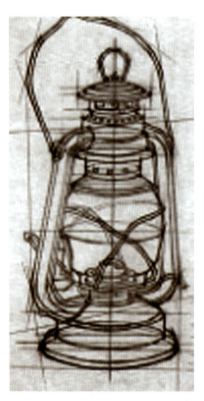
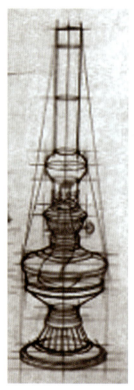

图 2-60 结构素描作品（十一）

思考与练习

1. 了解素描的表现形式，搜集和观摩大量大师不同形式的优秀素描作品。
2. 掌握调子素描的特点和方法，临摹 3～5 张有特色的调子素描作品。
3. 了解不同光线照射的特点，体会不同光线下的素描效果，完成 2 张带调子的素描写生作业。
4. 掌握结构素描的特点和方法，临摹 2～3 张有特色的结构素描作品。
5. 了解线面结合的特点，体会线面的有机配合，努力掌握线面的素描效果，完成 2 张结构素描写生练习作品。

第３章　设计素描的表现

学习目标：通过学习，系统地了解设计素描的表现形式以及联想、空间透视、同构、解构和重构的理论及表现方法，并对涉及的专业设计有所了解。学生通过对设计素描形式及应用不断认识和实践的过程，为今后的专业学习提供思路和实践经验。

学习重点：通过本章的学习，让学生重点掌握设计素描的各种表现形式及在实践中的具体应用，进而熟练掌握其基本思路，为专业设计的进一步学习打下基础。

设计素描与传统素描有所不同，主要体现在思维教育、审美教育、创新教育方面，在实际运用中很重要的一点是要与各专业有机结合，发挥其个性并有目的地加以表现。

当要表现一个瓶罐客体时，传统素描很注重画现实中的唯一性，即使是瓶罐上的斑痕、裂纹，也会精心刻画。而设计素描则注重对形态的分析，因为只有抓住基本形态的本质，才有可能进一步表现它，使它变得更合理、更精美。这时就要对结构进行科学的分析，同时也要结合专业加以想象，使表现的客体既在情理之中又在意料之外。对不同结构的认识会导致不同的结果，首先应从感性方面把握事物的基本状态，然后再加以发展，进行艺术的拓展。这种思维是建立在把结构问题解决后，再加上自己的绘画表现语言，从而形成了自己的风格。

设计与生活息息相关并为生活服务，设计的物品不能只考虑它本身，还要考虑它放置的环境。比如杯子是用来喝水的，要放在桌子上，如果放在美术馆里，给它做一个漂亮的台子，人们就会以审美的态度去看它，就不再仅仅把它当作一个杯子，就会觉得它是一件艺术品。这就说明，不同环境下造成人们认知同一个对象时的不同态度，因此，就会出现联想、同构、解构、重构等设计形式，让人们在同一个领域中可以想象出无穷的形态。（图3-1~图3-4）

图3-1　设计素描作品（一）

第 3 章 设计素描的表现

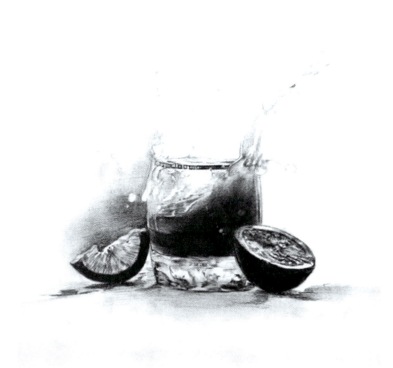

🔴 图 3-2　设计素描作品（二）

🔴 图 3-3　设计素描作品（三）

图 3-4　设计素描作品（四）

设计素描的想象训练可以从各种因素的类比方面进行思考，如综合类比——排除事物之间复杂的表面现象，找出它们相似的特征进行综合类比；直接类比——从客观世界中直接寻找与对象类似的因素进行类比；拟人类比——将对象进行"拟人化"处理，赋予其感情色彩；因果类比——在两种事物、形象之间可能存在的因果关系中进行类比；象征类比——借助事物形象或符号进行抽象化、立体化的形式类比等。（图3-5～图3-9）

图 3-5　综合类比设计素描作品

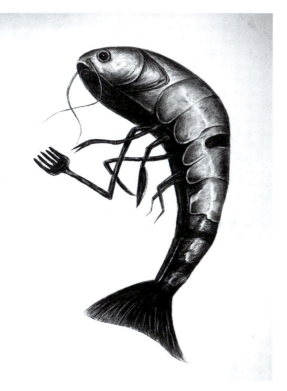

🔸 图 3-6　直接类比设计素描作品

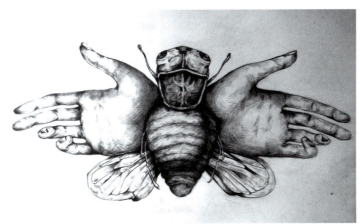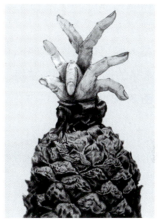

🔸 图 3-7　拟人类比设计素描作品

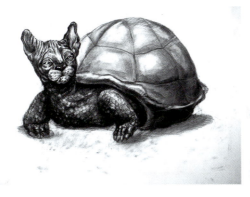

🔸 图 3-8　因果类比设计素描作品

图 3-9　象征类比设计素描作品

3.1　联 想 表 现

联想是指人脑记忆表象系统中,由于某种诱因导致不同表象之间发生联系的一种没有固定思维方向的自由思维活动。常见的形式有幻想、梦境、玄想等。其中,幻想和梦境在人们的创造活动中具有重要的作用和意义。（图 3-10～图 3-12）

 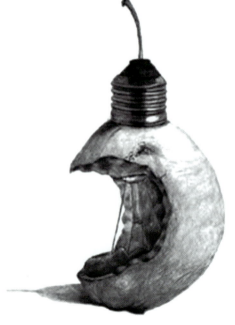

图 3-10　联想设计素描作品

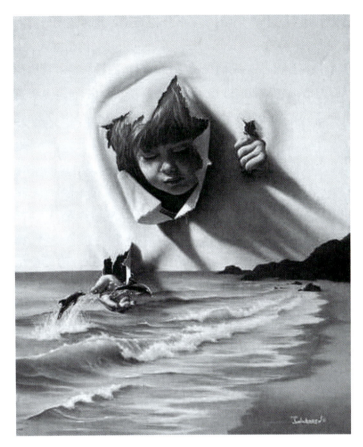
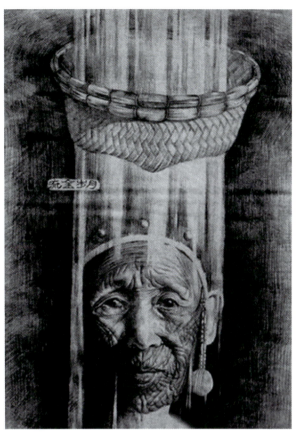

🔸 图 3-11　幻想设计素描作品

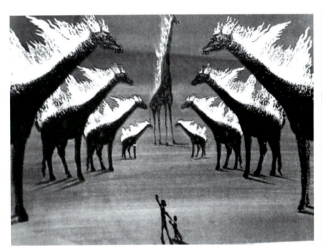
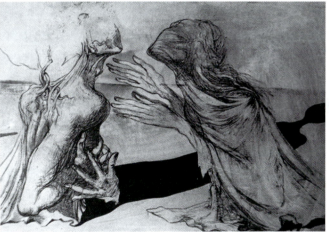

🔸 图 3-12　梦境设计素描作品（达利）

3.1.1　具象联想及表现

具象设计素描是造型的主要表现形式之一，是一种把模仿客观事物作为出发点，以客观现实形态作为依据与对象展开研究与表现的造型样式。它以客观的物理现实和外部条件作用下产生的视觉形象为基础，注重物象视觉形象的全面表现，强调以专业为基础的客观形态描绘，以完整体现、如实再现客观物象形态的具象视觉特征为宗旨。

具象设计素描表现方式以视觉形象的结构、形体、透视、比例、空间、明暗、质感等视觉造型因素为主要研究对象，其中结构和形体是构成形态造型特征的根本因素；透视、比例和空间是形态在一定空间中存在的形式因素；明暗是在光照情况下显现其结构、形体的一种可变因素；质感则是在被人们视觉感知时存在的另一相对真实的因素。这些因素构成了自然物象形态的客观存在，是认识与表现各种不同造型特征的物象视觉依据，也是具象造型艺术作品的有机组成部分，对它们的研究与表现是具象造型艺术创作的前提与基础。（图3-13～图3-17）

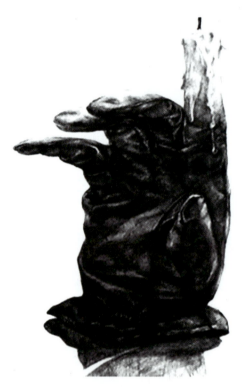
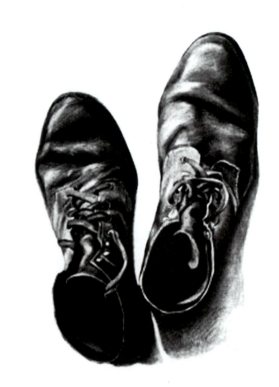

✟ 图3-13　具象设计素描作品（一）

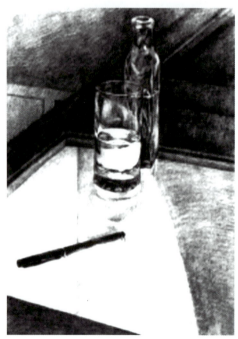

✟ 图3-14　具象设计素描作品（二）

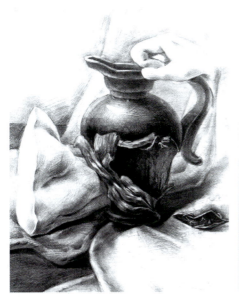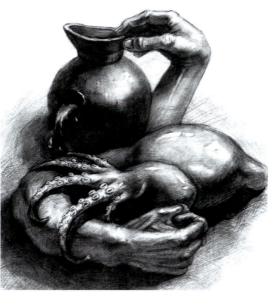

🕇 图 3-15　具象设计素描作品（三）

🕇 图 3-16　具象设计素描作品（四）

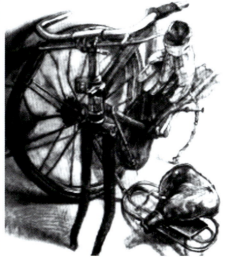

🕇 图 3-17　具象设计素描作品（五）

具象联想是在人的大脑记忆中由于某种诱因导致不同表象之间发生联系的一种与现实较接近的思维,其表现是具体现实的存在,通过光线产生的明暗关系描绘物象的体积感、空间感、材质感及色彩感,能够真实地再现客观形态的视觉形象。(图 3-18 ～图 3-23)

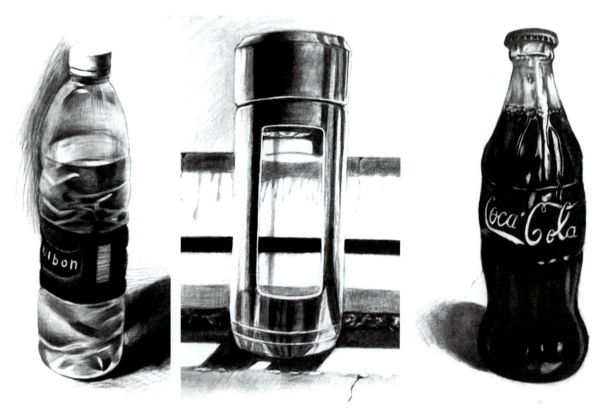

图 3-18　具象联想素描作品(一)

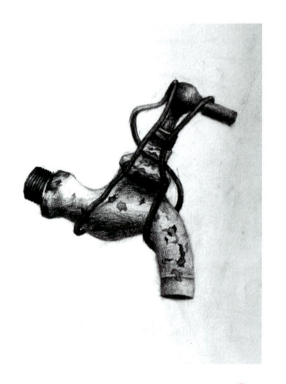
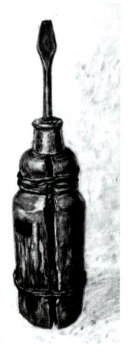
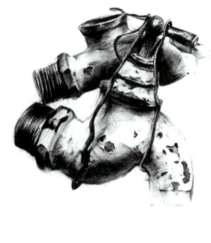

图 3-19　具象联想素描作品(二)

第 3 章　设计素描的表现

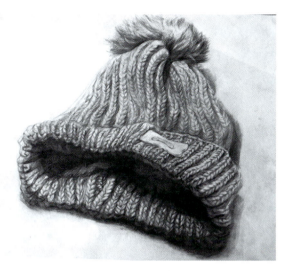

图 3-20　具象联想素描作品（三）

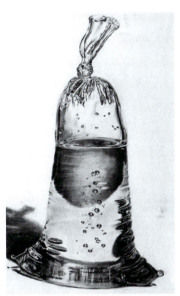
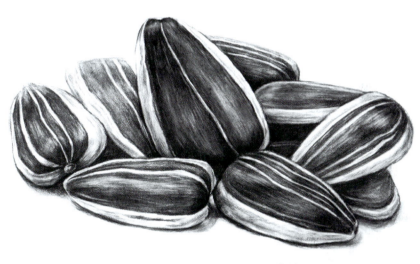

图 3-21　具象联想素描作品（四）

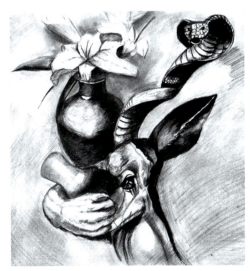
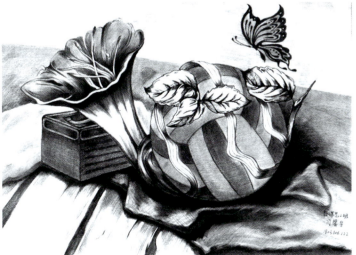

图 3-22　具象联想素描作品（五）

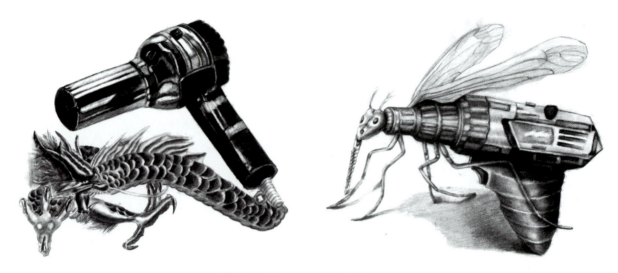

图 3-23　具象联想素描作品（六）

3.1.2　意象联想及表现

意象设计素描是主观感受的表现性素描，它是反映人们直觉与理性相结合的形象思维。一般是建立在创作者直观物象感受、经验、记忆的基础上，经过反复推敲与比较、综合与判断、探索与发现，最后采用一种有意味的形象将创作者的一种意识、一种精神、一种感情凝固而表现出来。这种意象造型注重作者情感的表达，放弃了纯客观的再现，以创作者的情感和审美心理需要为基础，发挥创作者瞬间的创作感受，突出创作者的个性。（图 3-24 ～图 3-28）

图 3-24　意象设计素描作品（一）

图 3-25 意象设计素描作品（二）

图 3-26 意象设计素描作品（三）

图 3-27　意象设计素描作品（四）

图 3-28　意象设计素描作品（五）

　　意象联想是在人的大脑的记忆中因某种事件为诱因所触发的灵感而导致不同表象之间发生的联系，是一种较主观的思维，其表现是有意味的形象。通俗地讲，意象设计素描也是通过光线产生的明暗关系描绘物象的体感、质感及色感，这是一种有意味的视觉形象。它不仅表现日常生活中的喜、怒、哀、乐，更是创作者对人生、对世界的关切和体验的表现，同时也是创作者审美情趣、形式美演绎能力、画面整体把握能力的体现。反之，自然的物象也会通过创作者意象的处理获得新的生命力、审美趣味和精神内涵，这种内心情感是以设计素描的形式表现出来的。（图 3-29～图 3-33）

图 3-29 意象联想素描作品（一）

图 3-30 意象联想素描作品（二）

图 3-31 意象联想素描作品（三）

图 3-32　意象联想素描作品（四）

图 3-33　意象联想素描作品（五）

作为一种真实的存在，意象设计素描不是写实，不是科学分析，不是日常视觉形象的描摹，它所展示的是"意"中之"象"。"象"在此不是具象，不是实体，不是对象的留影，它的广阔性和能动性来自心灵的创造。意象的着眼点在"象外之意"，通过"有意味之象"传达心灵的信息，因而"象"是被心灵的光芒所照亮的"物象"，是"意外之象"，是心灵对"事物本身"的把握，是最强的主观性和最真实的客观性的完美融合。只有透过这种"意外之象"，事物的神韵与生命的本真才会有强有力的、充分的表现和感悟。

"意象"在中国画中体现得非常突出,注重"以形写神"。所谓"神",就是对象的精神面貌和性格特征。形和神的关系既对立又统一。形是揭示事物外在的、表象的、具体的、可视的特征,而神是揭示事物内在的、本质的、抽象的、隐含的特征。形是神赖以存在的躯壳。形无神不"活",神是形赋予生命的灵魂,神无形不存。在这种思想的引领下,设计素描也表现了这种精神面貌,也是追求一种"似与不似"之间的性格特征,注重抓住一显即隐、稍纵即逝的瞬间感觉。如果对描绘的对象缺乏深刻的认识,仅局限于细枝末节的外表描绘,结果只会产生如张彦远所说的结果,即"纵得形似而气韵不生"。形虽不等于神,但却是神的载体,艺术家对形的严格把握,目的是为了更好地传神。如国画大家齐白石的"虾",首先是形似,不以欺世;然后才是"神似",不以谄媚,这样才能达到"雅俗共赏"的境界。"以形写神"的观点是具有现实主义美学意义的,这就要求创作者首先具备扎实的结构设计素描的基本功,以物象为基础,大胆地画出自己对物象的理解和感受。埃德加·德加认为素描画的不是形体,而是对形体的观察。这就告诉我们,素描源于物象又高于物象。我们不必死死追求物象的酷似,而应发挥绘画者的想象力和创造力,对物象进行"意象"的取舍,大胆地夸张和再创造。诚然,这种创造绝不是"天马行空"的,而应合乎情理,合乎物象的客观发展规律,但在意料之外。如很多人共画一个苹果,如果只注重苹果的结构特点,那么,画出来的苹果必然是同一面目,这种绘画不是艺术,而是一种技术。意象设计素描讲究的是"以象尽意""超以象外,得其环中"。有了"意",又不被"象"束缚,才能体现创作者的个性,画出的作品才是真正的艺术作品。(图 3-34 ~图 3-37)

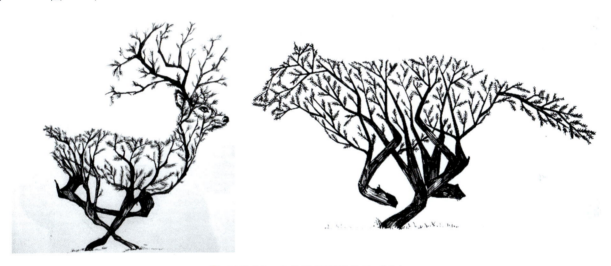

图 3-34 意象联想素描作品(六)

图 3-35 意象设计作品(齐白石的"虾")

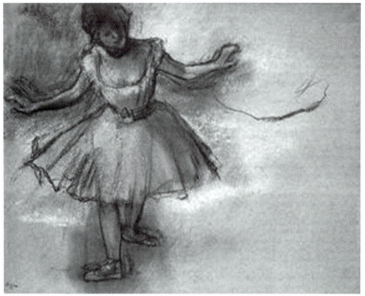
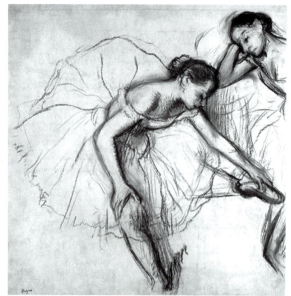

🔸 图 3-36　意象设计素描作品（埃德加·德加的素描作品）

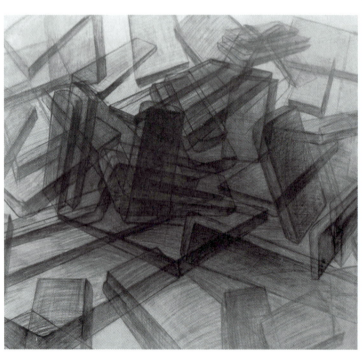

🔸 图 3-37　意象设计素描作品（学生作品）

3.1.3　抽象联想及表现

　　抽象设计素描是直接深入地描绘事物的本质，并以设计素描的形式表现出来。抽象是在综合各种具象的基础上发现其共同点而形成的形象，如在综合了类似圆形的各种具体事物之后，用较抽象的"圆形"来表现其共同点，然后用抽象的圆形再进行重新组合，以便表现创作者的情感，并突出创作者的个性。其他类似的"三角形""梯形""椭圆形""方形"等也是一样，都可以进行再次组合和想象，以表现抽象的感觉。（图 3-38 ~ 图 3-40）

◆ 图 3-38 抽象设计素描作品（一）

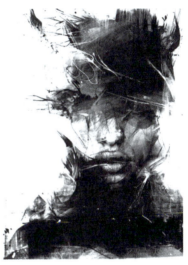

◆ 图 3-39 抽象设计素描作品（二）

◆ 图 3-40 抽象设计素描作品（三）

抽象联想是在人的大脑记忆中以某类事件为诱因所触发的同感而产生相关的联系，是一种追求不脱离事物本质而又能产生新形象的思维。通俗地讲，抽象设计素描可以概括为不同几何形体的线面关系以及立体线描表现，同样描绘抽象物体的体感、质感及色感，只是这种视觉形象更具有概括性。它也能表现创作者的喜、怒、哀、乐，更能揭示创作者对事物的本质体验和审美情趣，同时也能使艺术获得新的生命、新的审美和新的精神内涵。这种内心情感是用设计素描的形式再现出来的，如抽象艺术家米罗、克利和赵无极等的艺术作品。（图3-41～图3-46）

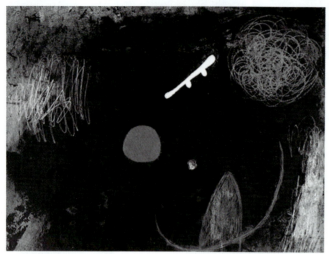 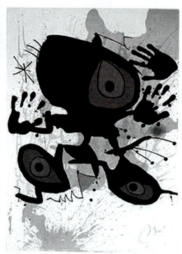

✚ 图3-41 抽象艺术家米罗的作品（一）

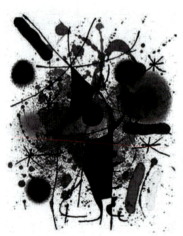 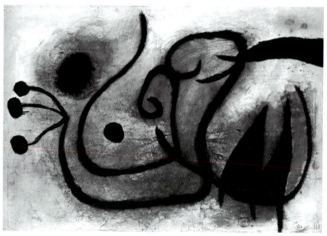

✚ 图3-42 抽象艺术家米罗的作品（二）

✚ 图3-43 抽象艺术家克利的作品（一）

🔴 图 3-44 抽象艺术家克利的作品（二）

🔴 图 3-45 抽象艺术家赵无极的作品（一）

🔴 图 3-46 抽象艺术家赵无极的作品（二）

抽象设计素描的构成主要是靠点、线、面的符号来完成的,因为点、线、面的视觉因素本身就具有抽象性,这并非是自然形态的想象,而是以带有简化的几何形出现的。点、线、面是平面构成的基本组成单位,而抽象设计素描也正是由平面的二维形式出现的。因此,当画面用点、线、面等视觉元素表现时,用构成形式法则形成特定关系,以表现这种离开自然形象而产生的强烈视觉审美效果。对抽象形式语言的探索能触发我们从主体和内容之外去掌握构成规律,提高画面整体的表现力和抽象设计能力,用点、线、面的构成可以达到我们想要的抽象效果,如抽象艺术家康定斯基、蒙德里安和毕加索的艺术作品就是如此。(图 3-47 ～图 3-52)

 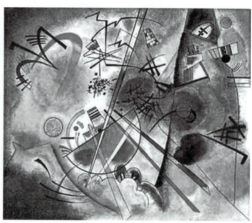

图 3-47　抽象艺术家康定斯基的作品(一)

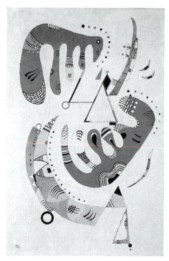 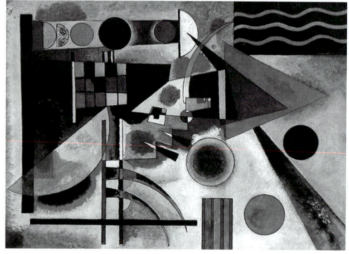

图 3-48　抽象艺术家康定斯基的作品(二)

图 3-49　抽象艺术家蒙德里安的作品(一)

图 3-50 抽象艺术家蒙德里安的作品（二）

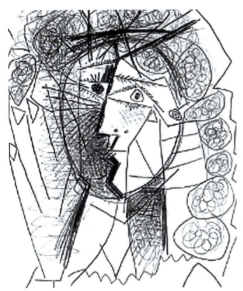

图 3-51 抽象艺术家毕加索的素描作品（一）

图 3-52 抽象艺术家毕加索的素描作品（二）

3.2 空间透视表现

设计素描是一个较宽泛的概念，与各专业结合起来其内涵就变得更加丰富了，如动漫设计素描、平面设计素描、环艺设计素描、工业产品设计素描以及服装设计素描等。但这些素描在空间表现上都与透视有关，换言之，透视是设计素描空间表现的最重要的手段。尤其在建筑设计素描中，多偏重于对空间的表达，如实空间、虚空间等概念。因此，设计素描中空间透视的表现是各专业必须掌握的能力之一。（图3-53～图3-57）

✤ 图3-53　动漫设计素描作品

✤ 图3-54　平面设计素描作品

图 3-55 环艺设计素描作品

图 3-56 工业产品设计素描作品

图 3-57　服装设计素描作品（学生作业）

3.2.1　透视原理

"透视"是人们对物象的常规视觉感受，是因空间的远近而产生近大远小、近实远虚的现象。绘画是以平面载体进行空间表现的视觉艺术，它对物象的形状、大小、结构和体量的透视表现与视觉感受要一致，并要借用产生的视错觉来达到平面化的空间表现，因此，研究视觉的透视规律对于造型艺术具有十分重要的意义。设计素描中透视理论的学习更是必要的，否则，所要表现的对象将无从判断其存在的正确位置。

最直观的观察方法就是线性透视法，这个造型规律能反映出视觉对物象构造的认知。它是通过构成其体量、形态的轮廓线和内外结构线来把握的，处于空间维度里的物体的透视性质也直接体现在这些线性的表现因素之中。

线性透视法的产生可以追溯到文艺复兴时期，艺术家为追求表现对象的真实性，曾以画好格子的透明玻璃板放在眼睛正前方作为画面透视效果的参照，并在画面上作出等比例的方格，然后根据对象在透明玻璃板方格中的具体位置，依样在画面上把对象透视变化后的造型描绘下来，所得的形状就是透视形。这种早期的透视研究方法逐渐总结发展出了线性透视的理论学科。（图 3-58 ～图 3-60）

线性透视规律是物象结构特性表现中必不可少的理性框架，它使各造型要素妥当地附着于符合视觉常理的准确透视关系上，因此，艺术设计专业中的各种效果图都是建立在透视学基础之上的，只有很好地掌握透视学，才能正确地表现物象的空间立体感。

图 3-58 线性透视示意图

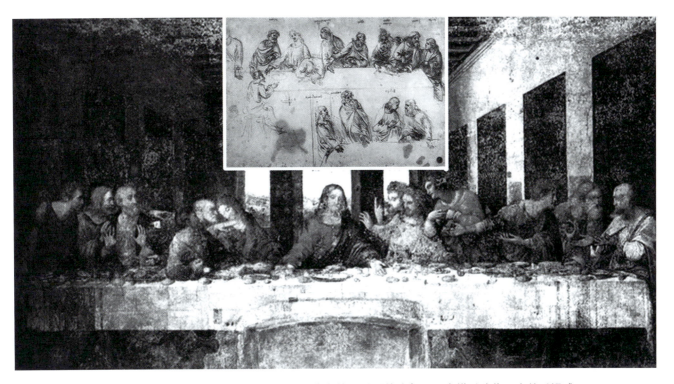

图 3-59 文艺复兴时期绘画大师达·芬奇的《最后的晚餐》及素描手稿作品中的透视感

🕆 图 3-60　线性透视素描作品

透视学的基本概念和常用名词很多,有视点、视平线、视线、视域、中视线、视距、余点、天点、地点、透视画面、视高、迹点等。(图 3-61 和图 3-62)

（1）视点：人眼睛所在的地方。
（2）视平线：与人眼等高的一条水平线。
（3）视线：视点与物体任何部位假设的视觉连线。
（4）视域：眼睛所能看到的空间范围。

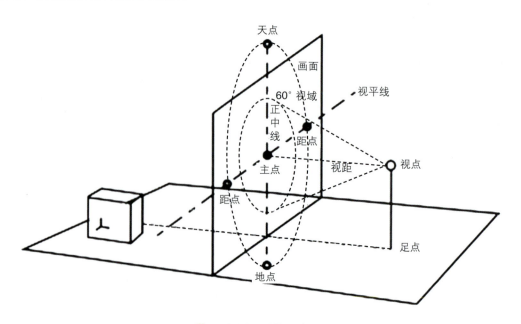

🕆 图 3-61　透视示意图

（5）中视线：视线所形成的锥形体的中心轴，又称中视点。

（6）视距：视点到心点的垂直距离。

（7）余点：在视平线上，除心点、距点外，其他的点统称为余点。

（8）天点：视平线上方消失的点。

（9）地点：视平线下方消失的点。

（10）透视画面：画家或设计师用来变现物体的媒介面，一般垂直于地面，平行于观者。

（11）视高：从视平线到基面的垂直距离。

（12）迹点：平面图引向基面的交点。

图 3-62 线性透视设计素描作品

3.2.2 正常空间的表现

空间表现最有力的手段就是透视，但透视较难掌握，要通过实践加深理解和应用。常用的类型可分为一点透视、两点透视、三点透视和散点透视。在绘画表现时需要灵活掌握。

1．一点透视

一点透视是指画面中所有的物体只有一个灭点，物体最靠近观察点的面平行于视平面，也叫平行透视。也就是说，当你正前方放置一个立方体，同时，立方体朝向你的这个面是完全正对着你的时候，此立方体其他位置的结构将形成集中到视平线上某一点的透视效果。如果画面中出现多个灭点，说明画面中的物体不在同一个面上，画面会显得乱且不舒服。由于不好掌握，训练时需要画出多条辅助线以供参考，这样就能做到理论上的准确。绘画是注重感觉的，并不能总是依靠工具去正确地测量。如要上升到感觉层面，进一步体现出一种写意性和意境美的境界，写实性透视训练是必经之路。透视的正确感觉是"练"出来的，而训练是个渐进的过程，从一开始使用工具测量到放弃工具凭感觉，直到出现一种"灵动"，这就达到了融技法于感觉之中了。（图3-63～图3-65）

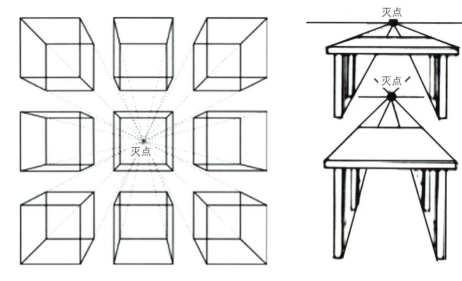

图 3-63 一点透视示意图

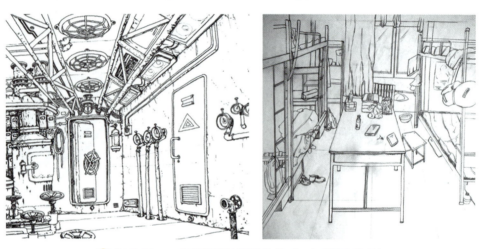

图 3-64 一点透视设计素描作品（一）（学生作品）

图 3-65 一点透视设计素描作品（二）（学生作品）

2. 两点透视

两点透视也叫成角透视,是指画面中所有物体有两个灭点,消失在同一条直线上,且立方体的两组直立面都不与画面平行,而是形成一定的夹角。两点透视能够表现出丰富的画面变化,表现力较为生动、活泼,这种透视需要正确选择透视角度和灭点的位置,否则很容易出现变形。两点透视是常见透视中运用最多的一种,它能够活跃画面的气氛,打破一点透视中的呆板格局。(图 3-66 ~ 图 3-68)

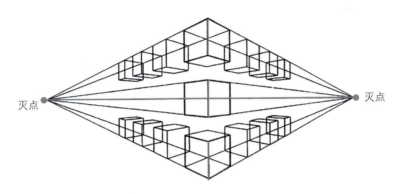

图 3-66 两点透视示意图

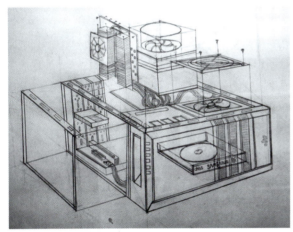 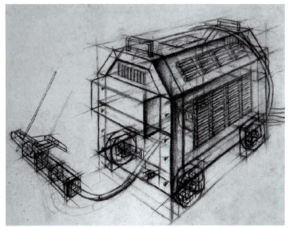

图 3-67 两点透视设计素描作品(一)

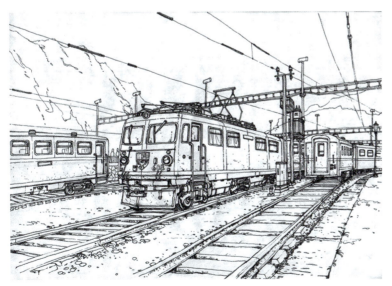 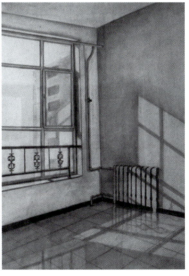

图 3-68 两点透视设计素描作品(二)

3. 三点透视

三点透视是指画面中的物体有三个灭点，是一种较为复杂的透视现象，会出现仰视和俯视的效果。三点透视不仅包含了两种透视现象的特质，同时还有所扩展，我们也可以说三点透视是一种"特殊的成角透视"，也习惯称为"斜角透视"。三点透视之所以特殊，是因为有第三个灭点的形成。通常三点透视在表现建筑物的高大效果时十分有用，具有很强的夸张性和戏剧性。（图3-69～图3-71）

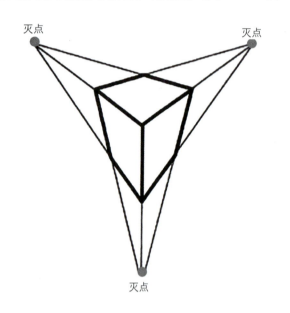
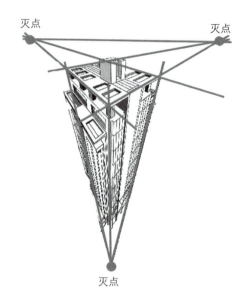

图3-69　三点透视示意图

图3-70　三点透视设计素描作品（一）（学生作品）

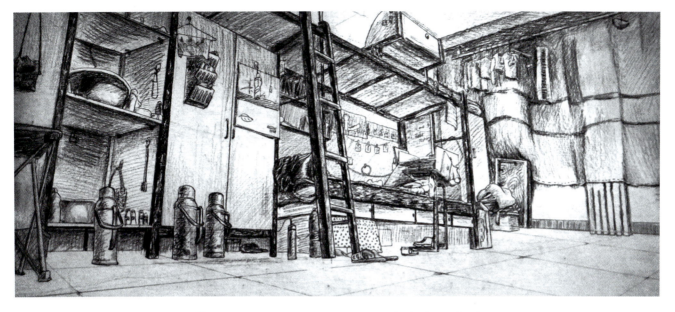

图 3-71　三点透视设计素描作品（二）（学生作品）

4．散点透视

散点透视不同于焦点透视，它的焦点不是一个而是多个。视点的组织方式并无焦点，而是一群分散的视点群。画面与视点群之间是无数与画面垂直的平行视线，形成画面的每个部分都是平视的效果。若从一点看整体，则不符合透视法，但是观众移动着欣赏画面时，每个局部都似生活景象，这种透视法的画面有利于充分表现人物及局部。由于画面的视点不是集中的，而是分散到与画面等大面积，成为无数分散的视点，因此叫散点透视。散点透视有纵向升降展开的画法，中国画论称为高远法；有横向高低展开的画法，称为平远法；还有远近距离展开的画法，称为深远法。如《清明上河图》就表现了较大的环境空间，在有限的图画中表达了许多主题，像一幅可以边走边看的活动长卷，使表现的对象更鲜明、更生动、更丰满、更富立体感。（图 3-72 和图 3-73）

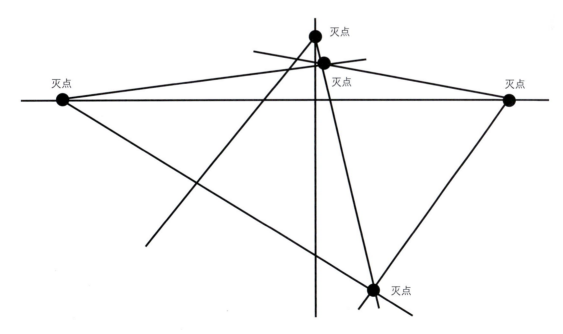

图 3-72　散点透视示意图

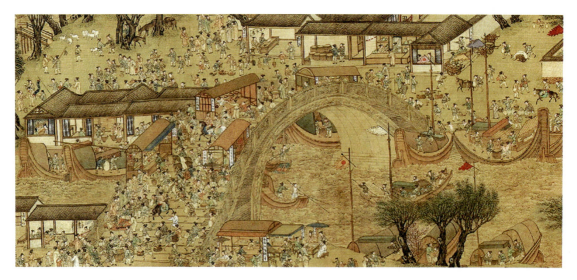

图 3-73　散点透视作品——（宋）张择端的《清明上河图》（局部）

3.2.3　矛盾空间的表现

矛盾空间是从多种角度皆可观看的物体组合在一起的矛盾图形，是利用视点的转换和交替在二维平面上表现三维立体形态。几何形状的物体中显现模棱两可的视觉效果更具有其表现特征，这是由于几何形状物体的单纯和简化更易在一定的组合结构中构成矛盾的空间图形。如荷兰著名画家 M.C. 埃舍尔的作品就是在二维平面的画中充分运用矛盾空间图形的构形方法，使各种物形相互转换与借用，包含了多重意义的图形。画中每一部分形状皆有其存在的可能性，每一部分形状的构造又都是超常规和不合理的错觉。视错就是当人观察物体时，基于经验或不当的参照形成的错误判断和感知，是指观察者在客观因素干扰下或者自身的心理因素支配下，对图形产生的与客观事实不相符的错误感觉。眼睛提供给我们模棱两可的视觉信息，这种信息不足以使我们对现实世界中的物体给出一个确定的解释。（图 3-74 ～图 3-79）

图 3-74　矛盾空间的表现（一）

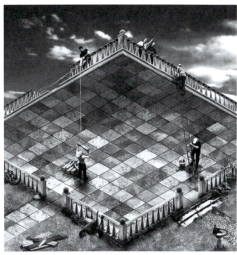

◆ 图 3-75 矛盾空间的表现（二）

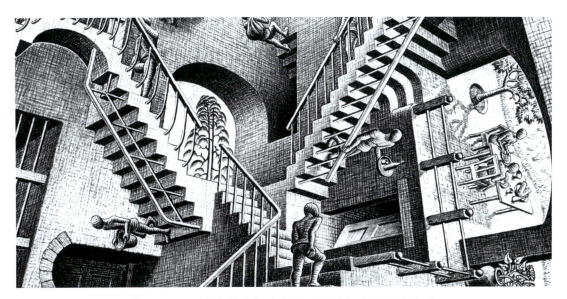

◆ 图 3-76 M.C. 埃舍尔（荷兰）矛盾空间表现作品（一）

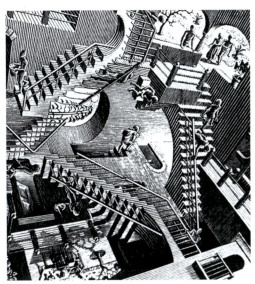
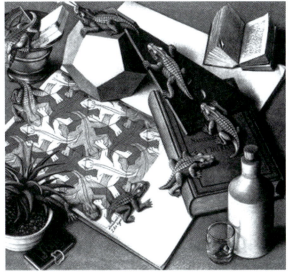

◆ 图 3-77 M.C. 埃舍尔（荷兰）矛盾空间表现作品（二）

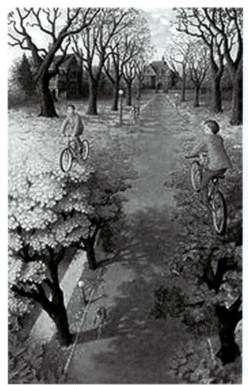
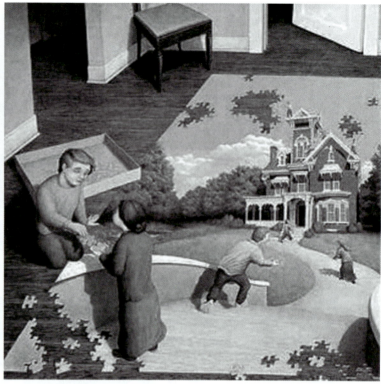

图 3-78　M.C. 埃舍尔（荷兰）矛盾空间表现作品（三）

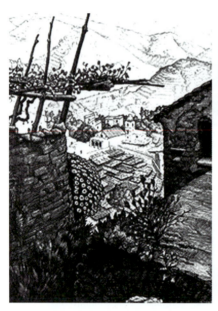
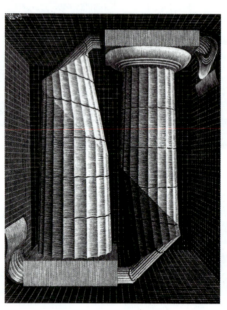
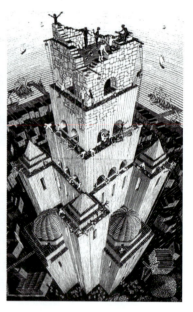

图 3-79　M.C. 埃舍尔（荷兰）矛盾空间表现作品（四）

　　混维空间图形表现是二维平面的三维立体化，即在二维平面上展现出具有超现实的将平式和竖式维度合为一体的三维立体形态。相反，也可以将三维立体形态二维平面化，最常见的就是剪影。剪影只有物体的轮廓影像，而没有物体的深度和厚度。在设计素描表现中，混维空间图形的构成方法更为奇特，不但可以吸引观者的注意力，还可显现出令人深思的创意，并使正常空间彻底解体，展现梦幻般的视觉效果。二维平面与三维立体的转换、组合使具象与抽象、主观与客观构成了一个趣味无穷的混维空间图形世界，如超现实主义绘画大师达利的作品即体现了混维空间图形的特点。（图 3-80 ～图 3-82）

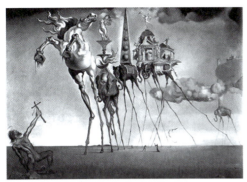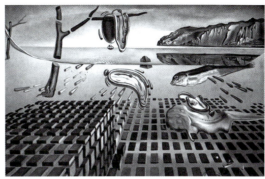

图 3-80 达利（西班牙）混维空间表现作品

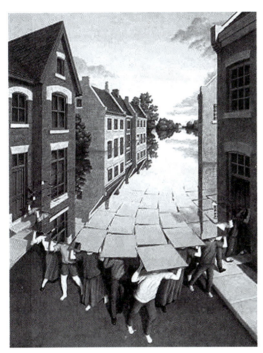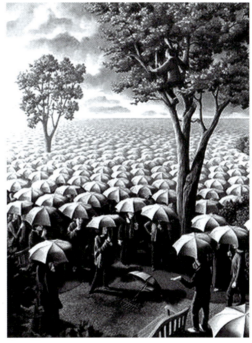

图 3-81 混维空间表现作品（一）

图 3-82 混维空间表现作品（二）

3.3 同构、解构和重构表现

设计素描是应用创造性思维进行具有明确图形动机的创意表达,采用同构、解构和重构等手段可以使设计更具感染力和艺术效果。从理念上讲,能够使构成的新图形变得丰富起来并有一种精神内涵而获得更强大的生命力。通过同构、解构和重构设计素描的练习,可以扩散思维,拓宽视野,为各专业的设计打下扎实的基础。(图 3-83～图 3-85)

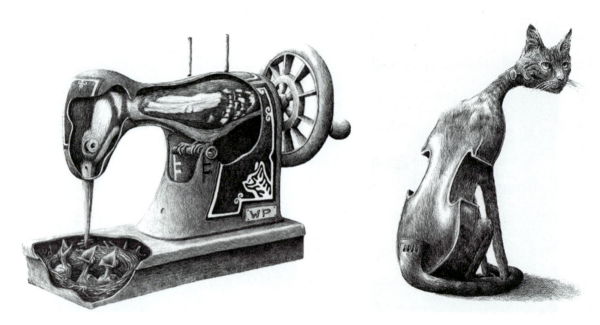

✥ 图 3-83　同构作品

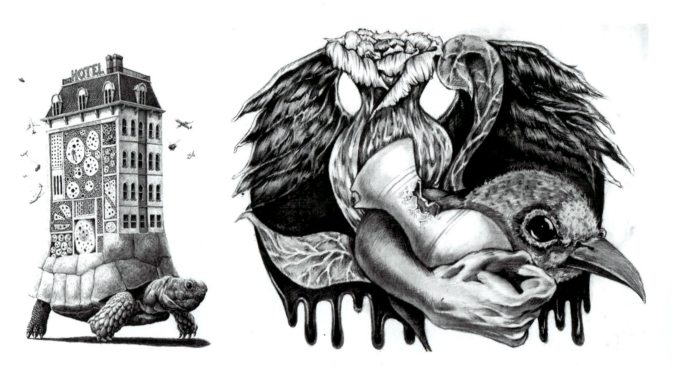

✥ 图 3-84　解构作品

图 3-85　重构作品

3.3.1　同构表现

同构表现是用相同的元素通过替换、嫁接等手段而形成的有意味的创意图形，让画面更有寓意和感染力。同构表现要有由此及彼的类比联想思维意识，从形式、结构、幻想等方面进行类比思考，这是一种使概念相接近的能力，也是一种极其重要的心理活动过程。

1．相同或相似形式的同构表现

相同或相似形式的同构表现是以物体的形象特征和运动方式等为主。如发射塔的形状与山上的云杉树的形状相同或相近，发射塔既要有抗风的稳定性能，又要满足发射信号的需要，而云杉树由于长年累月受狂风的吹打，底部直径显著增大，树形长成了圆锥形，通过类比分析，就出现了圆锥形的发射塔。再进行同构表现，就可以把云杉树和发射塔结合起来，通过替换的方法形成发射塔下有树根的创意形象，使画面富有新意。再如小轿车和乌龟的形状相似，运动方式也相似，只是速度和性质不同，应用同构的类比思维可以把小轿车画成乌龟的形象而在脚上嫁接上汽车轱辘，这样又产生了有趣的创意图形，使人产生较大空间的联想。（图 3-86 ～图 3-88）

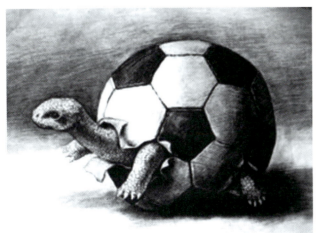
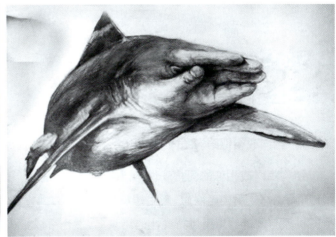

图 3-86　形式同构表现作品（一）

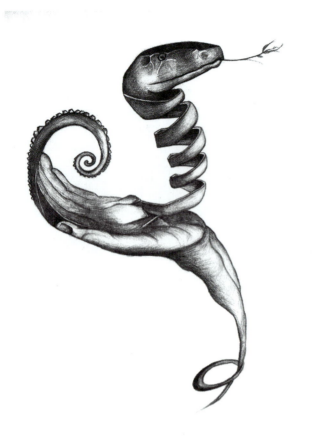
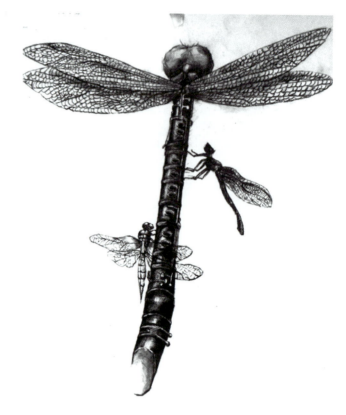

图 3-87　形式同构表现作品（二）

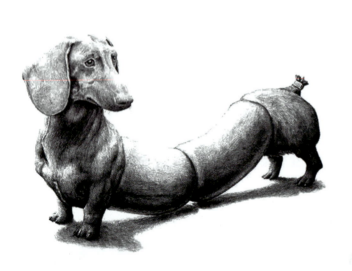

图 3-88　形式同构表现作品（三）

2．相同或相似结构的同构表现

结构相同或相似的同构表现是以事物的功能为主。由于结构与功能的关系密切，可以通过寻求与目标功能相似的事物，应用类比联想，采用嫁接和替换的方式提出最佳设计方案。如飞机机翼减振装置就是发明者将飞机的机翼与蜻蜓的翅膀进行类比的结果，当然也可以把机翼和蜻蜓翅膀相替换，从而形成新的、有意思的设计图形。（图 3-89 ～图 3-91）

第 3 章 设计素描的表现

🔸 图 3-89 结构同构表现作品(一)

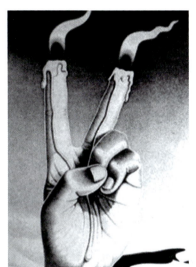

🔸 图 3-90 结构同构表现作品(二)

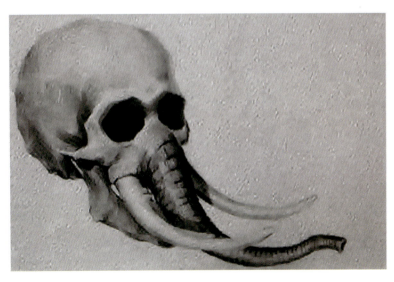
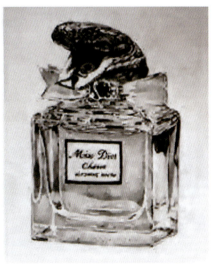

🔸 图 3-91 结构同构表现作品(三)

99

3．相同或相似幻想的同构表现

相同或相似幻想的同构表现是指在现实中虚无缥缈、不合情理的类似设想，多出现在童话、神话和科幻故事中。在这类同构表现中，通常把待解决的问题用理想的、虚构的事物进行类比联想，应用嫁接和替换的手法进而创造出新的事物。如人们幻想像鸟一样自由飞翔，现在可以乘坐飞机、热气球等飞行工具自由飞行；人们幻想登上月球，有嫦娥奔月的神话，而现代人已经成功登上月球。将自由想象按类似的形式进行同构表现，就会出现意想不到的效果。（图3-92～图3-94）

图3-92 幻想同构表现作品（一）

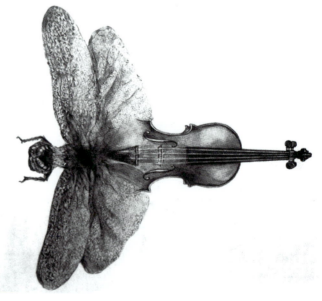

图3-93 幻想同构表现作品（二）

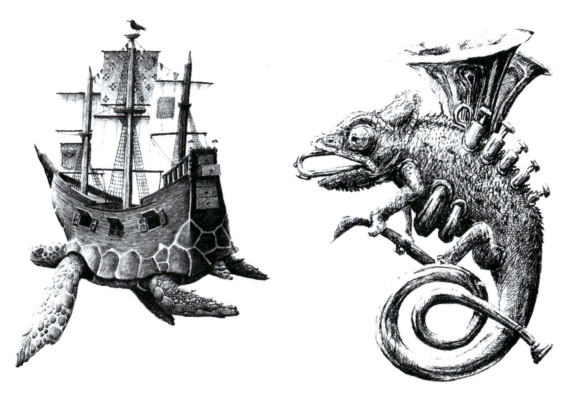

图 3-94 幻想同构表现作品（三）

3.3.2 解构表现

解构表现是把物体分解，然后按照美的法则重新组合，形成一个全新的、有意味的、不同于以前的创意图形，赋予画面更有寓意的效果。解构与重构的思路使得设计素描在传统素描艺术的基础上有了长足的进步，通过对具体物象分解和重组的再认识，可以认识到意念和物象空间的联系和区别。分解和重组都要随设计目的和感情而动，不能毫无目的地随意进行；否则，既达不到目的，也不会有好的画面效果。（图 3-95 ~ 图 3-97）

图 3-95 解构表现作品（一）

🔴 图 3-96　解构表现作品（二）

🔴 图 3-97　解构表现作品（三）

3.3.3　重构表现

重构表现是把物体或物体中需要强调的局部应用替换和嫁接的手法进行重复组合而形成全新的、有意味的创意图形。组合后的形态被赋予了超常态的逻辑性，使画面变化多端，更有寓意。重构表现打破了常态的思维，使画面具有强烈的节奏感和韵律感。重构表现也要随设计目的和感情而动，如果可以抓住灵感进行创造，会出现意想不到的画面效果，如游戏中的角色和道具设计便由此而来。（图 3-98 ～图 3-100）

🔴 图 3-98　重构表现作品（一）

图 3-99 重构表现作品（二）

图 3-100 重构表现作品（三）

思考与练习

1. 掌握具象表现特征,在写实的基础上尽量使画面具有创意性。
2. 掌握意象表现特征,训练意象带来的想象力,在画面中进行创意表达。
3. 掌握抽象表现特征,让画面更有想象力。
4. 了解透视的术语,应用透视原理作正常空间的描绘。
5. 应用三点透视原理,使画面有仰视或俯视的特殊效果。
6. 根据特殊规律进行矛盾空间的设计,使画面有一种新奇感。
7. 理解同构表现的含义和效果,结合自己的专业进行同构表现的设计,使画面出现意想不到的效果。
8. 理解解构表现的含义和效果,结合自己的专业进行分解和重组的设计,使画面另有新意。
9. 理解重构表现的含义和效果,结合自己的专业进行重构的节奏感和韵律感的设计,使创意新颖而独特。

第4章 设计素描的质感与肌理情感

学习目标：通过本章的学习，了解设计素描的质感和肌理表现的方法和重要性。使学生对设计素描的质感表达和肌理效果的应用有一个不断认识的过程，更好地服务于所学专业。

学习重点：通过本章的学习，帮助学生重点掌握设计素描质感和肌理的各种表现及在实践中的具体应用，进而熟练掌握其方法和思路，为专业设计的提升打下坚实的基础。

物象万千，形态各异，设计素描的质感和肌理的情感表达就是要更好地使人产生信服感，发挥出自己的个性。表现不同物象时，要应用不同的手段，使各自质感鲜明。西红柿有西红柿的质感，玻璃杯有玻璃杯的质感，即使是应用替换和嫁接的手法所表现的奇异造型，为达到其真实感，表现手法也是不一样的。但无论用什么样的手法，都要使所表现的物质有别于其他物质的特征和质感。（图4-1～图4-5）

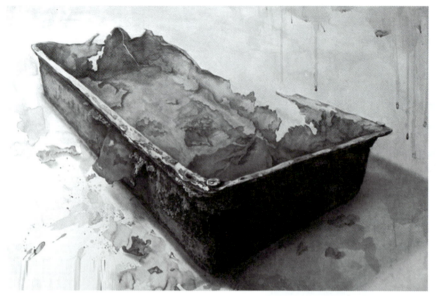
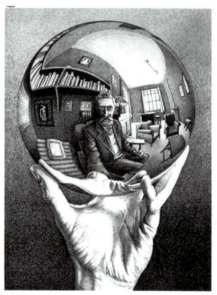

图4-1 设计素描质感表现作品（一）

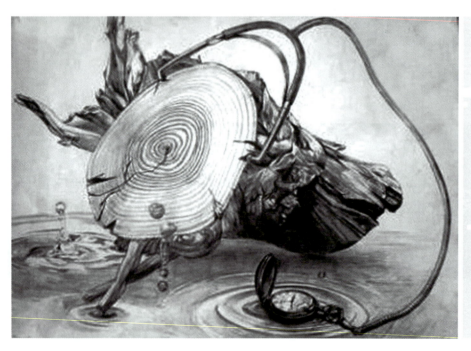

图4-2 设计素描质感表现作品（二）

第 4 章　设计素描的质感与肌理情感

图 4-3　设计素描肌理表现作品（一）

图 4-4　设计素描肌理表现作品（二）

🔸 图 4-5 设计素描肌理表现作品（三）

4.1 设计素描中的质感表现

　　设计素描与传统素描一样，都遵循"素描是一切造型的基础"的理念，只是在思维上有所不同。无论是素描还是设计素描，其质感表达都是要下功夫认真解决的问题之一，因为物体质感是体现真实性的标志，同时作为一种表现语言被艺术家和设计师所青睐。随着时代与社会的发展，艺术设计专业领域越来越细化，更要突出设计素描特性和质感的表现，以表达设计师的设计理念和提高欣赏者的接受度。因此，要帮助学生认清设计素描质感表现的重要性，并通过对质感表现的方法和技巧的学习，培养学生对"质感"语言的表现能力，从而培养学生的创造思维能力。（图 4-6～图 4-8）

🔸 图 4-6 设计素描质感的表现（一）

图 4-7　设计素描质感的表现（二）

图 4-8　设计素描质感的表现（三）

4.1.1　素描的质感表现

素描的质感表现是要把物质形态特定的材质表现出来，不管是自然的材质还是人工的材质，在表现中都要体现其真实感，以得到欣赏者的认可。传统素描要努力做到把不同的质感尽量表现到位，体现出是金属器、玻璃器还是陶瓷或纺织品，体会它们在光线下所呈现的不同质感。表现时，主要依靠笔触、线条和色调的对比变化。不同的物体有不同的表现方法，如较粗质感的物体，它们没有强烈的高光点，也没有过强的反光，受环境影响不大。表现时，可用较松散的线条，色调不要过于均匀，色调中要有较鲜明和较琐碎的笔触，这种方法要根据物体粗糙的程度灵活运用，才会出现比较好的粗感效果。相反，对于光滑细致的物体，高光点较强，暗部反光也明显，易受环境色的影响。根据这种物体的特点，表现时要用严密的线条、均匀的色调，笔触不要太明显；并通过深入细致的刻画，才会达到充分表现其严谨的结构和光滑的质感特征的目的。对玻璃器皿，要充分考虑它的透光性和光滑度，

还有无色金属透明、有色金属半透明两种之分。无色金属透明玻璃在画面上多依靠它的环境光源来表现色彩与物体的透明效果，创作时也多在最后进行处理，如先画它的背后及环境色等，待这些都接近完成时，再按其结构特征适当刻画它的背部、受光部及在环境中的透明反应。对高光点的处理要准确、干净利索。对带有固有色的半透明玻璃的表现，既要考虑它的半透明性，又要考虑它自身的色彩。玻璃器皿的边和口大都薄而精，如瓶口、瓶底部位，绘画时一定要准确，用笔利索，要充分表现出它的结构特征。如花卉、蔬菜等物体的表现，有它生长的自然特征，比如色彩明快、质地鲜嫩、形体自然而生动等。这些特征使我们在绘画时要特别注意对自然特征的把握，花和枝叶的区分，以及蔬菜叶和根部的变化等。把握好这些细节，是画好此类作品的前提。这些方法在训练时要灵活掌握，尽量表现得合理而自然。（图 4-9 ~ 图 4-13）

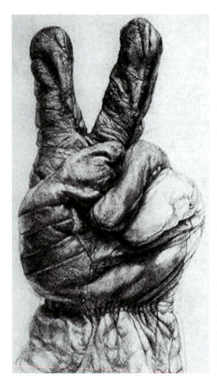
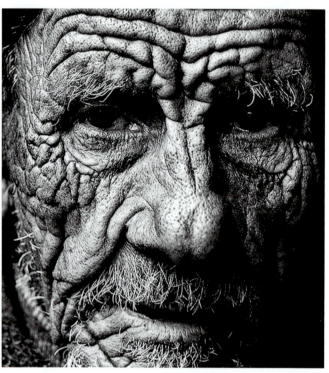

✚ 图 4-9　粗糙素描质感的表现

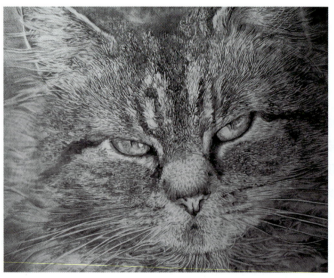

✚ 图 4-10　细腻素描质感的表现

第 4 章　设计素描的质感与肌理情感

图 4-11　透明素描质感的表现

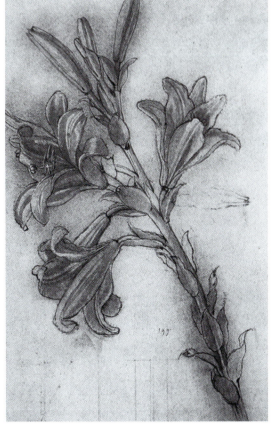

图 4-12　花卉素描质感的表现

设计素描

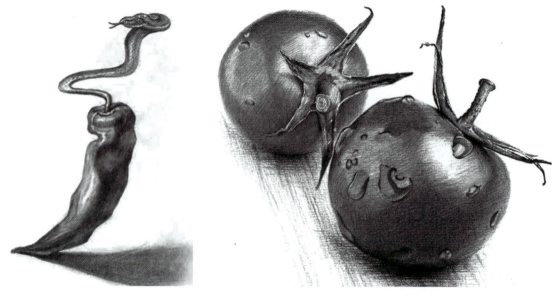

图 4-13 蔬菜素描质感的表现

4.1.2 设计素描的质感表现

设计素描的质感表现与传统素描的质感表现一样,只是有更多的主观因素。不同的材质有不同的质感,由于客观形体在光源的作用下会产生明暗、色彩、形态的各种变化,并具有一定的规律性特征。人们通过视觉心理又对自然界的各种客观形态进行经验感知和判断,而视觉正是在接受了这些客观形态的信息之后,对物体形态有了坚硬与柔软、光滑与粗糙等物质特性的分析与判断,因此,质感的表现是设计素描研究的又一个重点课题。

设计素描是在传统素描的基础上进行的不同专业的设计训练,可以运用替换和嫁接的手段对描绘的物体进行创意性思考和表现,产生歧义和有意味的图形。如表现衣纹和罐子,它们是不同的质地。衣纹是布类,一般以多层次的面与交界线表达,在反复排列中组成富于变化的色调予以表现。布纹的明暗层次不宜一次画到位,要特别注意布纹的结构关系和因转折而产生的色调虚实变化,这往往是布料的粗细、厚薄等质地表现的关键所在。罐子一般是瓷器,质地较硬,敲起来声音清脆,表现起来要用较硬一些的铅笔,在此基础上进行一些超然想象,使画面具有新意和趣味。(图 4-14 ~ 图 4-18)

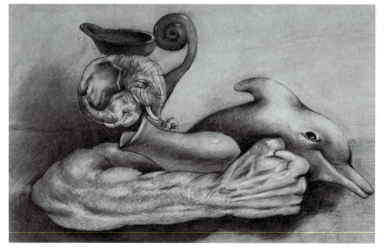
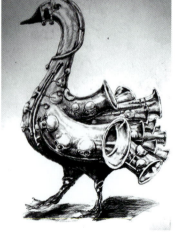

图 4-14 设计素描质感的表现(四)

第 4 章 设计素描的质感与肌理情感

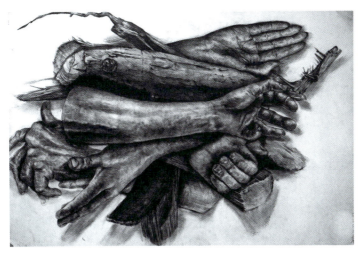
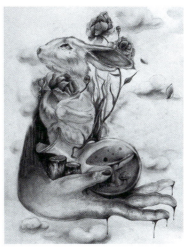

🔸 图 4-15 设计素描质感的表现（五）

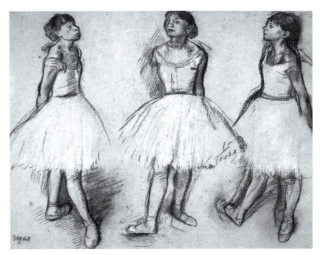

🔸 图 4-16 设计素描质感的表现（六）

🔸 图 4-17 设计素描质感的表现（七）

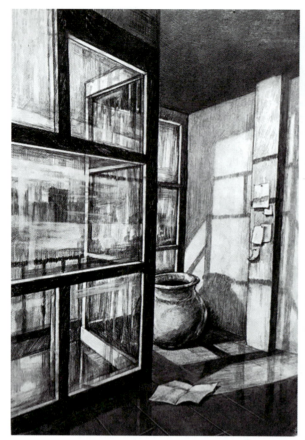 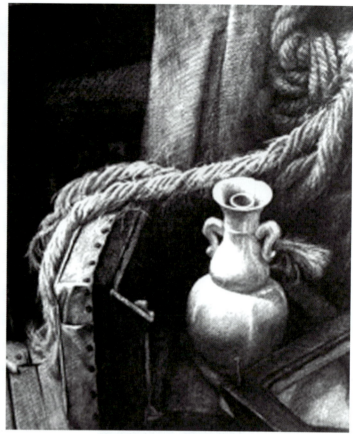

⬆ 图 4-18 设计素描质感的表现（八）

4.2 肌理的含义及情感表达

 肌理在视觉上体现为一种平滑感和粗糙感。在现实生活中，肌理无处不在，无时无刻都在被使用并影响着我们的感受，它是一种客观存在的物质表面形态。任何一种材料的"质"都必须有其物质的属性，不同的"质"有不同的属性，即不同的肌理形态。设计素描中的肌理表现不仅能体现不同的质地，而且能引发人们不同的心理感受，使人产生多种多样的、可感知到的、特殊的"意味"。如松树粗糙的树皮、人的肌肤、动物的皮毛等，它们或粗糙、或细腻、或柔软、或干燥、或可爱、或好玩、或令人喜爱、或令人厌恶。这些肌理所引起的感受并不是物质表面本身具有的，而是人们的一种感受，是人为加上去的，久而久之，就会产生一种同感，甚至有一种象征含义。这也是我们要在设计素描中表现的原因所在。

 肌理是一种特殊形式的美，又是提高艺术表达力的重要语言。有自然形态的肌理，如沙漠、海水、树皮、木纹等；又有人造肌理，如布料、墙纸等。在设计素描中，对肌理的研究侧重于质地本身、视觉感受和形式。对肌理的研究有助于视觉效果的表现和设计意图的表达。这不仅有形式上的美感和审美功能，而且又能体现物质属性的应用价值。在设计素描表现中，肌理越来越受到重视，也越来越成为思想情感表达的对象。（图4-19～图4-23）

第 4 章　设计素描的质感与肌理情感

图 4-19　设计素描肌理的表现（一）

图 4-20　设计素描肌理的表现（二）

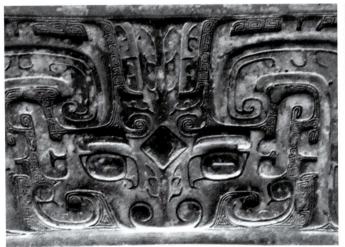

图 4-21　设计素描肌理的表现（三）

图 4-22　设计素描肌理的表现（四）

图 4-23　设计素描肌理的表现（五）

4.2.1　肌理的含义

肌理是指物质内在质地构造的外在表现，即物质的表面质感，它是各种不同质料和不同构造的物质所给予人们感官上不同特征反映的总称。

我们通过不同的感官将肌理分为两大类，即接触能够感受到的触觉肌理和视觉能够感受到的视觉肌理。

触觉肌理，顾名思义是指触摸时所感受到的细腻感、粗糙感、质地感或纹理感，它是可见的、可触摸的。在设计素描中，触觉肌理要体现出立体感，有一定的厚度，如树皮、铁皮、动物皮毛等。可以在此基础上进行一定的想象，产生新的创意图形。

视觉肌理是肌理在视觉上造成的一种视觉感受。在设计素描中，视觉肌理虽然是平面，但要感觉到是有质地的立体效果。如粗糙感并不意味着触摸时的粗糙感，而是一种画出来的平面的肌理。在设计素描中，可以把触觉肌理转化成视觉肌理并应用于设计中，以起到特殊的效果和作用。（图 4-24 ～图 4-26）

第 4 章 设计素描的质感与肌理情感

图 4-24 触觉肌理

图 4-25 设计素描中触觉肌理的表现

图 4-26 设计素描中视觉肌理的表现

117

4.2.2 肌理的情感表达

设计素描对肌理的表现不仅要体现物质的真实性，增加其可信度，更要表达一定的情感，成为感情的载体，给人们心理上造成实实在在的影响。不同质地的肌理会给人们造成不同的感受，同时，也可利用人们对肌理的同感进行设计，以起到应有的作用。如我们需要高雅、珍贵、精细、柔和的肌理，也需要坚挺、平实、朴素、洁净的肌理；需要古老、华丽、复杂的肌理，也需要现代、神秘、简明的肌理。如何合理地应用这些千变万化的肌理，就需要精心地设计。

在日常生活中所看到的实物对心理产生的影响在设计中非常重要。如"木纹"给人真实、无华感，体现了一种纯朴、自然、亲切之感；"金属"给人冷峻、无情、光泽之感，体现了一种冷淡、遥远之感；"陶瓷"给人一种光泽、滑润之感；"布料"给人一种柔软、温暖之感；"泥沙"给人一种粗犷、朴素之感；"手工制作的肌理"给人一种不规范、活泼、自然之感；"机器制作的肌理"给人一种统一、规范的感觉，有严谨、死板之意；"细腻、平滑的肌理"给人温暖、恬静、平和之感；"粗犷、粗糙的肌理"给人苦涩、艰难、不安之感。这些肌理在设计素描中要细细琢磨，才能在表现时更好地和当时的感受结合起来，使画面更有新意。（图4-27和图4-28）

↑ 图4-27　设计素描肌理的表现（六）（学生作品）

对画面中肌理的理解，要用肌理调式来体现。不同的肌理调式会产生不同的情感，发挥不同的功能。肌理调式是指在视觉形态的整体关系中，以某一种肌理倾向为主导所构成的肌理体系，又可分为肌理长调（在设计素描中肌理差异较大的调式关系）、肌理中调（在设计素描中肌理差异居中的调式关系）和肌理短调（在设计素描中肌理差异较小的调式关系）三种。这些肌理调式形成的视觉感受在画面中的功能主要有壮物性、抒情性、悦目性和实用性四种形式。

1．壮物性肌理

壮物性肌理主要是侧重对客观素材中各种物质所特有的肌理特征直观再现的肌理，如雕塑、油画、水彩以及漫画作品中对各种人物、景物、器物肌理的真实再现与夸张。由于是再现的肌理，其特征限定了肌理调式在整体造型关系中的特点，在设计素描中要仔细表现，并确定是长调式的肌理还是短调式的肌理利于所要创作的物体的表现。（图4-29～图4-31）

第4章 设计素描的质感与肌理情感

图 4-28　设计素描肌理的表现（七）（学生作品）

图 4-29　设计素描对壮物性肌理的表现（一）

图 4-30 设计素描对壮物性肌理的表现（二）

图 4-31 设计素描对壮物性肌理的表现（三）

2．抒情性肌理

抒情性肌理是采用对客观素材写意的手段强烈地抒发特定情感、情绪的肌理。在视觉艺术中，以肌理抒发情怀、表达情绪是肌理表现的一个重要内容，不同的肌理具有不同的表情特征，可给人以不同的心理感受。创作者通过对客观素材肌理感的情绪化再造，可更加充分地抒发出创作者内心真挚而强烈的情感，增加视觉形象对观众情绪的影响力。如后印象派画家凡·高的素描作品中，常常应用扭曲转动、排列密集的短线条构成画面肌理的调式。画面中那些像火焰般闪动、跳跃的形态肌理特征使画面极富艺术感染力。创作者借助肌理的抒情特征，以情绪化的主观肌理笔触充分展示出强烈的内心思想活动和熊熊烈焰般的激情；观众借助画面中的"心境"，可感受到创作者对生活、对生命、对大自然无限炙热的爱。（图 4-32～图 4-34）

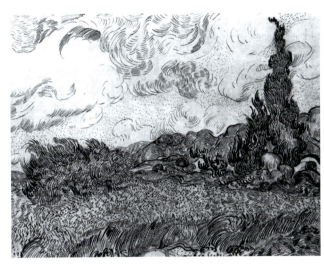

图 4-32 抒情性肌理的表现（凡·高素描作品）

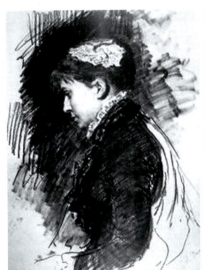
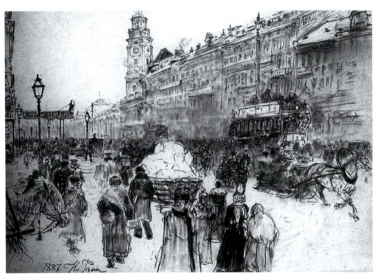

图 4-33 抒情性肌理的表现（伦勃朗素描作品）

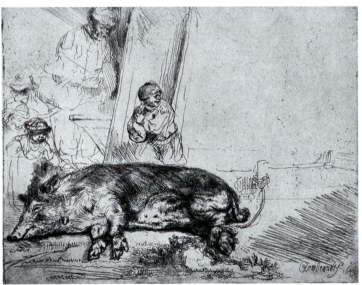

图 4-34 抒情性肌理的表现（列宾素描作品）

3. 悦目性肌理

悦目性肌理是侧重于强调装饰趣味,以纯视觉美感表现为目的的肌理。依据悦目性肌理的造型方式,又可分为自然性肌理和自律性肌理两种情况。自然性肌理是指在视觉艺术中因势利导地利用造型材料自然存在的肌理特征,使其合理地与艺术形象所需的肌理特征相统一。如根雕、石雕、木雕等,利用天然形状和所固有的肌理,使其自然天成地转化为艺术形象所需的肌理调式;再如杂染、蜡染等,艺术家利用工艺过程中产生的偶然性肌理特征去构成整体造型关系中的肌理调式。这种自然性肌理使艺术形象的具体特征具有不可重复性和天人合一的知觉印象。自律性肌理是一种不受客观素材肌理的局限,以造型整体节奏、旋律完美性为目标而灵活调节的肌理。如在抽象的绘画、雕塑作品中,对肌理感的表现是依据造型整体的呼应、平衡需要而精心安排的。艺术家通过各种技法对点、线、面、色、结构进行恰当且富有新意的组织,构成有助于整体视觉形象旋律完美性的肌理调式。(图4-35~图4-37)

图4-35 悦目性肌理的表现(根雕的表现)

图4-36 悦目性肌理的表现(石雕的表现)

🔸 图 4-37　悦目性肌理的表现（佛像的表现）

4．实用性肌理

实用性肌理是侧重于满足再造形态特点的物质使用功能的肌理，其再造特点是以人体工程学为基础，以满足人在特定环境中对形态物质功能合理性的基本需求为主要依据。如音乐厅内的墙壁肌理不能太平滑，录音棚的墙壁肌理要考虑其隔音和吸音功能，不能只为美观。再如课桌面的肌理要注意其表面的光滑性，不能只考虑美观功能，应先考虑实用功能。因此，实用性肌理的审美首先要建立在与具体实用功能和谐的基础上，而这种和谐是通过肌理在实用功能中所发挥的积极效能而体现的。（图 4-38 ～图 4-40）

🔸 图 4-38　实用性肌理的表现（台阶的表现）

总之，在设计素描中对这几种肌理的表现要相互融合、相互补充并灵活处理，使画面本身的形式和材料形成新的视觉美感，从而反映作品的情绪与内涵。其目的都是为表现其真实感和表达一定的情感而服务的，它体现了观察和想象的敏锐程度以及绘画的综合能力。（图 4-41 和图 4-42）

图 4-39 实用性肌理的表现（墙壁的表现）

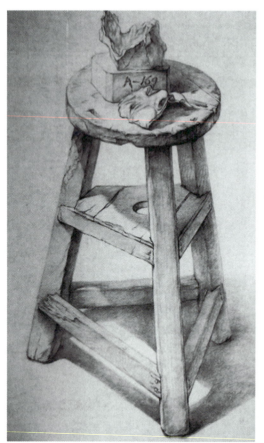
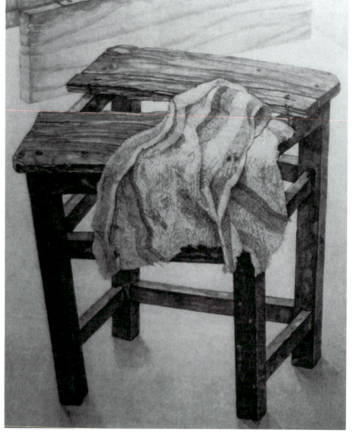

图 4-40 实用性肌理的表现（凳子的表现）

第 4 章　设计素描的质感与肌理情感

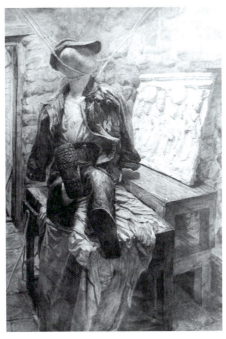
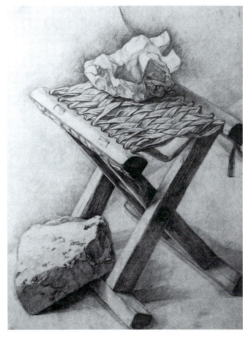

图 4-41　设计素描肌理的表现（八）

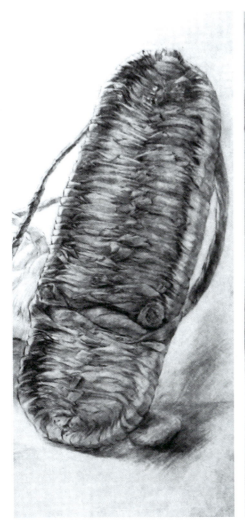
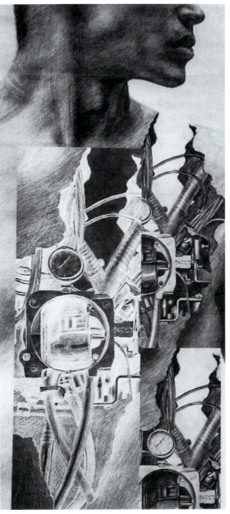

图 4-42　设计素描肌理的表现（九）

125

思考与练习

1. 掌握质感表现的特征,在写实的基础上尽量使画面具有真实感。
2. 掌握质感在设计素描中的表现特征,训练创造性想象力,在画面物体的表现中体现真实感。
3. 理解肌理的概念和特征,通过设计素描的表现让画面更有情感。

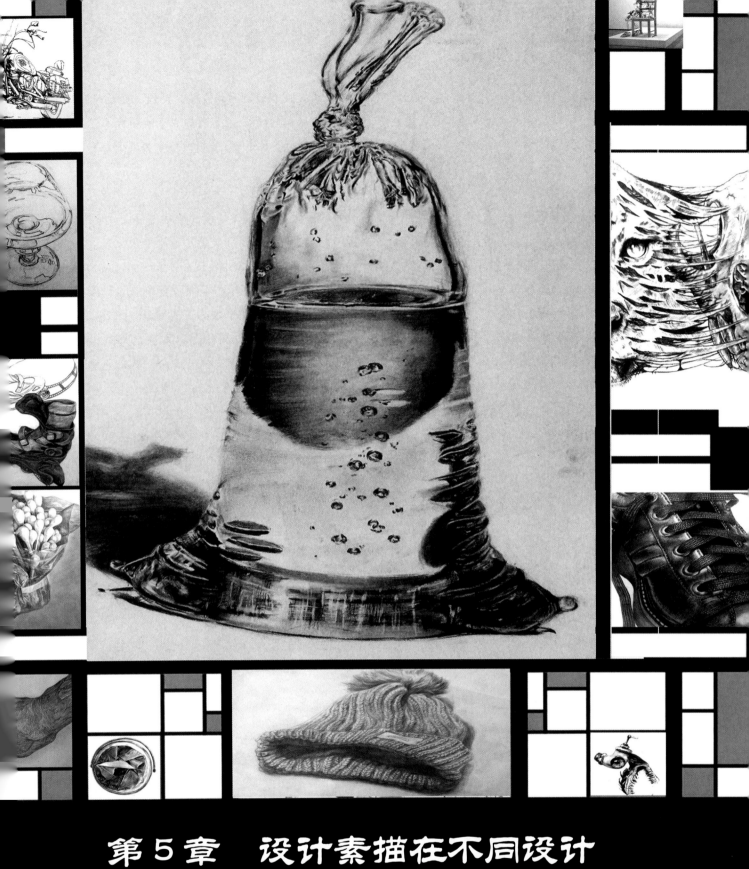

第5章 设计素描在不同设计领域中的应用

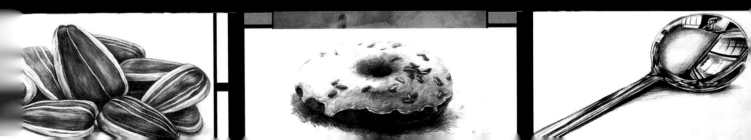

学习目标： 通过本章的学习，了解不同设计领域的特点，初步把握设计素描在各设计领域的应用以及要点。使学生能对设计素描在各设计领域的不同表现效果有一个不断认识的过程，更好地服务于所学专业。

学习重点： 通过本章的学习，掌握设计素描在不同设计领域的具体表现，进而熟练掌握其方法和思路，为不同专业设计的提升奠定基础。

设计素描是提升各专业的设计思维和绘画能力最有效的手段，越来越多的设计类院校将设计素描作为艺术设计专业的基础课。设计师也运用设计素描这一形式将自己对物体的感受和灵感形象地表现出来，同时也培养了敏锐的观察力、高度的概括力和超强的想象力。现代社会高速发展，计算机似乎主宰了一切，它以写实、通用、快捷、方便、易掌握而迅速普及，但当我们体会数字时代给设计带来便利的同时，仍然不能忽视设计素描的作用，不能忽视亲自体验带来的感受。不同的设计领域都强调设计素描的客观实践性和主观创造性，它被广泛地运用于动漫设计、平面设计、工业设计、环境艺术设计、服装设计等领域中，并应用替换和嫁接的手法培养学生的想象力和表现力。（图 5-1 ~ 图 5-5）

图 5-1　动漫设计素描作品

图 5-2　平面设计素描作品

第 5 章 设计素描在不同设计领域中的应用

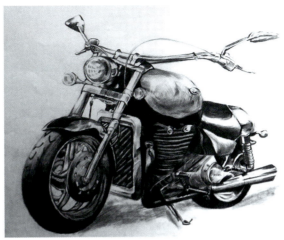

❂ 图 5-3 工业设计素描作品

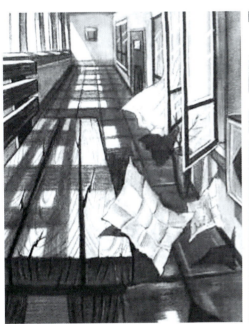
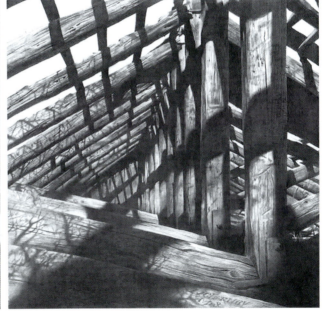

❂ 图 5-4 环境艺术设计素描作品

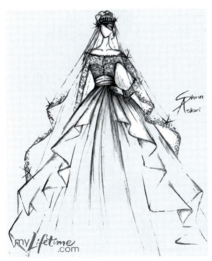
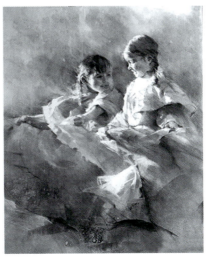

❂ 图 5-5 服装设计素描作品

129

5.1 动漫设计素描

动漫是动画和漫画的合称。动画的概念不同于一般意义上的动画片,动画是一门综合艺术,它是集绘画、音乐、文学等众多艺术门类于一身的艺术表现形式,其特征是逐格拍摄和极端假定性,并以其独特的艺术魅力而深受人们的喜爱。动画艺术创作离不开动画角色、场景和道具等因素,而这些因素的表现同样离不开动画设计素描;漫画是一种艺术形式,是用简单而夸张的手法来描绘生活或时事的图画,是静止的而不是运动的。一般运用变形、比拟、象征、暗示、影射的方法去讽刺、批评或歌颂某些人和事,具有较强的社会性和娱乐性。动漫设计素描是以素描为基础的一种偏重于动漫角色、场景和道具设计的素描,对于培养学生的原创、夸张和变形能力起到了至关重要的作用。无论是动画还是漫画,都是培养超强的构思和想象能力、娴熟而灵活的表达能力。如不同风格的动画角色设计、夸张变形的漫画角色设计、虚拟奇异的游戏角色设计、不同类型的动画场景设计以及典型的动画道具设计等,这些动漫设计素描都具有较强的针对性,以不同的感觉吸引人们的眼球。(图5-6～图5-10)

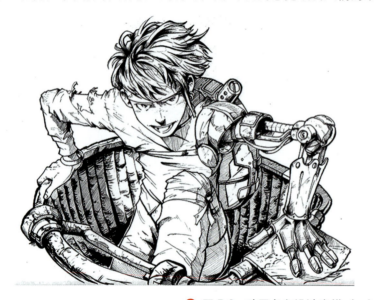

✿ 图 5-6 动画角色设计素描(一)

✿ 图 5-7 漫画角色设计素描(一)

第 5 章 设计素描在不同设计领域中的应用

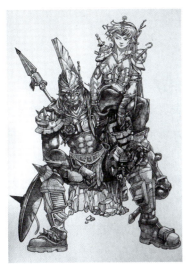

图 5-8　游戏角色设计素描

图 5-9　动画场景设计素描（一）

图 5-10　动画道具设计素描

5.1.1 动漫角色设计素描

动画角色设计要根据动画片整体美术风格的定位和角色的性格特征进行考虑,根据故事情节来调整,使角色的表现在观众心目中留下美好的印象。每一种类型的动画片都有不同的表现形式和方法,其审美趋向和风格都要高度统一,不能出现不协调的现象,漫画角色设计也一样。动漫角色设计素描是进行动漫角色设计的基础,动漫角色设计素描的表现方式有以下几种。(图5-11和图5-12)

- 夸张。使大的更大、小的更小、长的更长、短的更短、胖的更胖、瘦的更瘦、粗犷的更粗犷、细致的更细致。
- 简化。抓住主要特征进行筛选、提纯、净化、去繁就简。
- 打散。打破原有的规律,使原有的构成元素独立出来,再根据主体意图进行位置或形态上的变动。
- 归纳。排除不合理或整体不统一之处,使其主次分明。

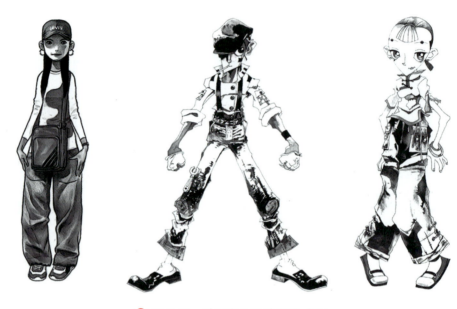

图5-11 动画角色设计素描(二)

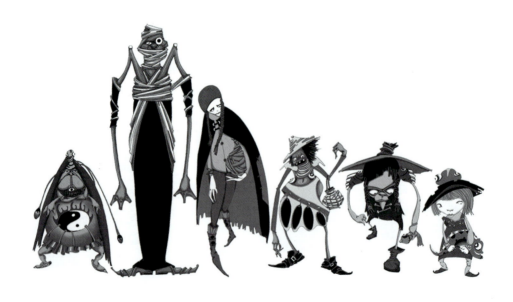

图5-12 漫画角色设计素描(二)

动漫角色设计素描的训练方法如下。

（1）动漫人物角色设计素描的训练。先用自己习惯的画法表现出头部和各形体的比例及结构关系，特别是对五官的刻画。然后根据剧本和导演的意图，应用夸张、变形的手法对身体和五官的造型加以合理的设计，尤其是五官，它是一个人的性格、情感表现的窗口，人的情感从面部表露出来，眼神的细微变化、嘴角的微微扯动，都能体现一个人的内心变化。五官的造型特点决定了一个人的形象特征，塑造时要从整体的组合看人物的形象特征。五官刻画要紧紧围绕面部特征去创作，因此必须要对细节进行细微刻画，使形象更加准确，内涵更加深刻。（图5-13和图5-14）

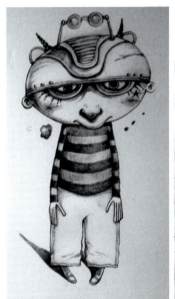

图5-13 动漫人物角色设计素描

图5-14 动漫人物五官设计素描

（2）动漫动物、植物角色设计素描的训练。动画片中的动物、植物角色一般都是拟人化的，虽然形象是动物或植物，但都具有人的思想和行为。由于动画的极端假定性特点和技术上的限制，往往造型比较概括和简练，这就需要训练对形体的敏锐观察力和生动概括力，因此，在草稿阶段就对所表现的对象有一定的感受和理解，对最后的效果十分重要。在表现阶段，要对动植物结构进行一定程度的夸张及概括、取舍、加强、减弱等艺术处理，然后通过主观想象和激情表现使角色展现出来。（图5-15～图5-17）

⬆ 图5-15 动漫动物角色设计素描

⬆ 图5-16 游戏动物角色设计素描

⬆ 图5-17 动漫植物角色设计素描

5.1.2 动画场景设计素描

影视动画中只有把角色和背景完美地结合在一起,才能构成视觉上的完整。在完成角色动态及动作的时候也必须要对其周围的环境加以了解,处理好背景与角色的关系。动画中角色的动作是根据角色的性格因素和情节发展的需要而产生的,也是其内心活动的外在表现,是角色与角色之间或角色与环境之间关系的体现。一般情况下,场景的设计要充分考虑主体角色的活动空间,不能因为背景的需要而影响了主体形象的刻画,要给角色的表演留有足够的空间和余地。场景设计的目的是要充分照顾角色在其中运动变化的位置,不能喧宾夺主。环境气氛的营造需要较强的美术功底,因此,动画场景设计素描的训练对动画专业的设计是基础的基础。首先要在特定情境下训练对整体气氛的把握,然后通过透视规律对空间加以刻画和表现,最后通过比例完成角色和背景的合理结合。在草稿设计阶段要对所表现的场景空间有一定的感受和理解,在表现阶段要对角色和背景的结合进行概括处理,最后通过动画场景设计素描的基本功和技法表现出来。(图 5-18 ~图 5-20)

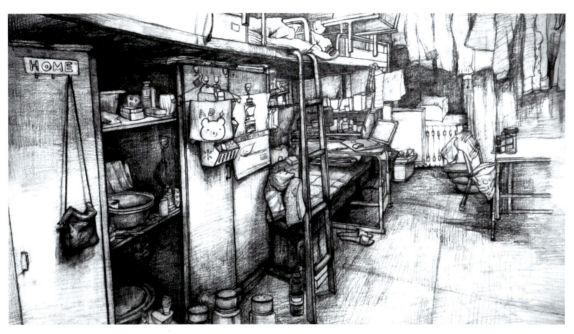

图 5-18　动画场景设计素描(二)(学生作品)

图 5-19　游戏场景设计素描(学生作品)

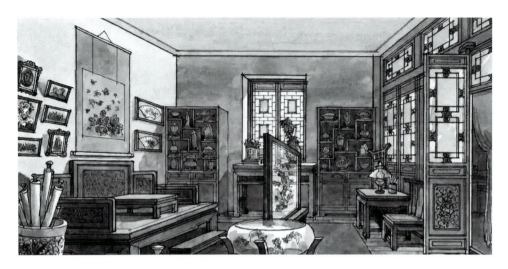

🔸 图 5-20　动画场景设计素描表现

5.1.3　动画道具设计素描

道具是指演出戏剧或拍摄电影时所用的器物,在动画创作中同样适用。一部动画片的成功,不仅仅是编剧、导演和角色的成功,也是道具、场景等辅助因素的成功。在大动画的概念中,动画片的成功只是大动画中一部分的成功,后面衍生产品的开发,有很大一部分是对道具的开发,能带来可观的商业回报,这与在动画创作中对道具的成功设计是分不开的。道具对剧情的设计也是非常重要的,必须遵循全剧的整体格调,按动画创作规律,在动画创作前期由美术设计人员按导演的意图绘出详尽的道具效果图,因此,动画道具设计素描的训练就显得尤为重要,也是动画专业必须掌握的基本功。对道具的表现大概分为以下几种类型。

1. 各种交通工具

交通工具是动画片中常见的道具之一,也有以交通工具作为角色在动画片中出现,并赋予交通工具拟人的思想、行为等。如动画电影《汽车总动员》中,各种汽车都作为主要、重要的角色出现在动画片中并引起观众的好奇心,也增强了电影的可观性。一般情况下,交通工具只是起到对角色的辅助作用,角色设计师也在道具设计上别出心裁,设计出既符合剧本和导演的意图,又符合观者的审美和孩子们喜好的道具。为表现得更加准确和生动,对动画道具设计素描的训练是非常必要的,没有较强的设计素描基础,就不能很好地对动画道具进行设计和表现,也就会直接影响动画创作的质量和进度。(图 5-21 和图 5-22)

🔸 图 5-21　动画交通工具的设计素描

🔸 图 5-22　游戏交通工具的设计素描

2．各种用具

用具涉及的面比较广,只要是人类日常生活中所用到的物体都属于用具的范畴。在动画创作中,各种用具的设计必须根据剧情的发展需要来安排。要想营造出具有特色的生活环境,各种用具会起到相当重要的作用。家里的陈设能体现出主人公的不同身份和爱好,也能从侧面体现一个角色的性格特点。科幻类、魔幻类题材中涉及的各种道具是通过嫁接、组合、变异等手段,使原有的道具产生出很多神奇的造型,最能吸引孩子们的眼球,产生强大的吸引力。对各种用具的表现需要较强的素描基本功,因此,一定要加强动画道具设计素描的训练,才能保证动画片制作的质量。设计师必须要具备扎实的素描基础,才能表现出有特点并符合剧情和导演意图的道具。(图 5-23 ～图 5-25)

🔸 图 5-23　动画道具的设计素描

🔸 图 5-24　游戏道具的设计素描

图 5-25 动画道具的素描表现

3. 各种家具

家具陈设也是道具中的重要部分,一个环境中陈设的家具能无形地体现出不同的时代背景、文化气息以及角色身份、地位、爱好、性格等特征,也能有针对性地体现出场所的功能以及角色的喜好。家具的设计能很好地体现这些特点,因此也就增强了对角色个性的刻画,如卧室、办公室、教室、食堂等的设计等。家具的表现离不开扎实的素描基本功,一般美术设计师在设计和表现家具时,要绘制多幅设计草稿图,导演也是先有设计想法再正式绘制效果图,这些过程都以基本功较强的素描为基础。(图 5-26 ~ 图 5-28)

图 5-26 家具的素描

图 5-27 游戏家具的设计素描

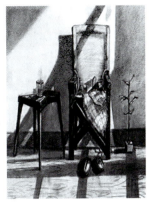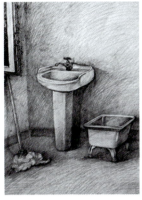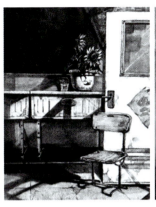

图 5-28　游戏家具设计的素描表现

4．各种玩具

玩具的设计也能体现角色的喜好和身份，同时也更接近后期的开发。对于一个角色的塑造，尤其是小孩或角色的童年回忆等，玩具将会起到一种引导、暗示的作用，使所塑造的角色更加丰满，更能引起观者的注意。虽然玩具设计在动画片中出现的概率较小，但导演应抓住这种细节来很好地丰富角色、刻画角色，这也是导演表现影片的功力所在。美术设计师也要用较强的美术素描功底加以表现，否则，就是有再好的想法也无法实现。（图 5-29～图 5-31）

图 5-29　动画玩具的设计素描

图 5-30　游戏玩具的设计素描

图 5-31　游戏玩具的设计素描表现

5.2　平面设计素描

平面设计素描是平面设计的基础训练课程,目的是要探索素描如何更好地与平面设计结合起来,为平面设计服务。近年来,随着社会经济的发展和产业结构的调整,对设计人才的要求越来越高,越来越细,需求也越来越多。在这种环境下,艺术设计成为当前最为热门的专业之一。其中,平面设计作为专业方向,也是开设最多的专业之一。但不管设计水平有多高,其素描的基本功是不能缺少的,没有扎实的美术功底,就不会有完美的表现效果。(图 5-32)

图 5-32　平面设计素描(一)

5.2.1　平面设计概念

平面设计一词出自英文 graphic，是视觉艺术、图像图形之意，泛指各种通过印刷方式形成的平面艺术形式，是指如何在二维空间内充分利用造型元素和设计元素，按照形式美法则创造一种美的关系，并准确有效地传递信息。它是艺术设计教育体系中不可或缺的重要基础和组成部分。创意是平面设计的灵魂，如何打破旧的秩序，构成新的形式，赋予新的含义，是平面设计必须解决的问题。因此，平面设计本质上是培养一种创造力。设计是有目的的策划，平面设计是这些策划将要采取的形式之一，在平面设计中需要用视觉元素来传播设想和计划，用文字和图形把信息传达给观众，让人们通过这些视觉元素了解作品的设想和计划。（图 5-33 和图 5-34）

图 5-33　平面设计素描（二）

5.2.2　平面设计素描表现

平面设计素描表现是用平面设计的思维进行素描训练，旨在培养一种创造性思维理念和表现能力，为平面设计打下基础。

图 5-34　平面设计素描（三）

1. 平面设计素描表现原理

平面形态具有二维的空间属性，平面形态的研究主要关注平面自身形态之间的关系，探索平面形态的方法、特征和按照美的形式法则构成。在所有的研究中，重点探讨平面形态中最基本的视觉构成要素。平面形态通过这些构成要素，形成各种变化无穷、趣味丰富、形象动人和表达清晰的视觉语言。

（1）拼置形态。拼置形态是指对两种以上的物象找出并利用其形的相似或相同之处，巧妙地将其嫁接在一起，从而形成一种新的形态。画家丢勒是早期运用拼置构成方法的大师，他的作品具有一种梦幻的感觉。（图 5-35 和图 5-36）

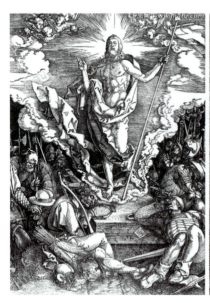
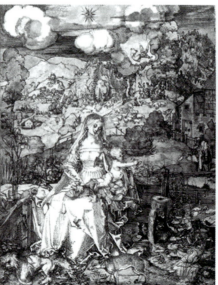
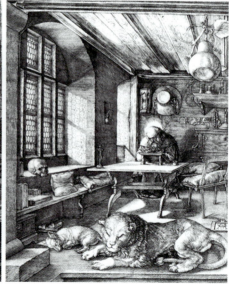

图 5-35　大师丢勒的作品

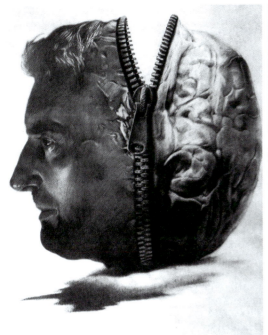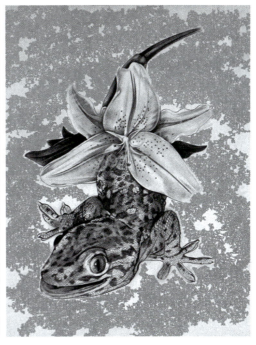

图 5-36　拼置设计作品

（2）共生形态。所谓共生形态，就是形与形的轮廓线之间相互成为对方的一部分，相互借用，组成巧妙的两形共用一条轮廓线的形态，彼此之间相互依存又相互制约。如矛盾图形和富有中国特色的"一团和气""三鱼同首""四喜娃"等图形，都是构成一个非客观存在的共生形态。（图 5-37 ～图 5-39）

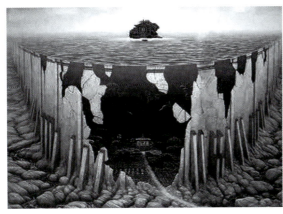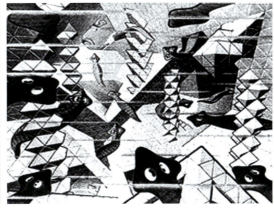

图 5-37　矛盾图形设计

图 5-38　"一团和气"设计图形

图 5-39 "三鱼同首""四喜娃"设计图形

（3）填充形态。这是化多为一的整体构形方法，主要依靠物体之间的相互关联、相互转化的关系，使其有效、准确地组成新形态。当然要在特定的限制中，借助视觉经验突破时空限制，根据其信息传达的需要来创意。（图 5-40）

图 5-40 填充图形设计

（4）异面形态。就是"张冠李戴"，如中国的"牛头马面"等，牛头马面以其强烈的视觉效果以及丰富的含义被大量应用。（图 5-41 和图 5-42）

图 5-41 "牛头马面"设计作品

图 5-42 异面形态设计

（5）延异形态。指动态演变，即渐变。任何一个系统都是一个不断演化的过程，新系统诞生的过程就是旧系统消亡的过程。作为设计来说，在形态创意过程中，非常需要这种动态的演变意识。（图 5-43）

图 5-43 延异形态设计（毕加索作品）

（6）异影形态。当在阳光下行走时，可能经常会被投射在凹凸不平的路面上的奇形怪状的影子所吸引，这就是异影形态的一种表现。异影形态具有很强的启发力，会激发人们丰富的想象。（图 5-44）

图 5-44 异影形态设计

2．平面设计素描的表现

平面设计作为一个知识、技术、人才密集型的行业，吸引了许多思维敏捷、头脑灵活、喜欢挑战的创造性人才。但是，要想成为一名优秀的设计师，不仅要具有良好的审美修养和设计思维水平，更要具备扎实的设计素描基础。平面设计类型大致有网页设计、包装设计、DM 广告设计、海报设计、平面媒体广告设计、POP 广告设计、样本设计、书籍设计、刊物设计、VI 设计等，这些都离不开素描基本功的训练。

（1）广告招贴设计。又名"海报"或宣传画，属于户外广告，分布于街道、影院、展览会、商业区、机场、码头、车站、公园等公共场所，在国外被称为"瞬间"的街头艺术。设计素描在广告设计中要被转化为造型能力，包括图形的创意和表现能力。利用图像传递信息有直观、形象、生动、无障碍的优点。在广告招贴中绘画的传达作用往往比文字和声音更清晰、更直接，设计时要寻找"视觉刺激"点，以便精准、快速地传播信息。（图 5-45）

图 5-45 广告招贴设计作品

（2）插画设计。这是世界通用的语言，它运用图案表现形象，使绘画和内容有机地结合起来。插图的表现同样离不开设计素描基本功的训练。（图5-46）

图5-46　插画设计

（3）书籍装帧设计。又称装帧艺术。其设计是在书籍生产过程中将材料和工艺、思想和艺术、外观和内容、局部和整体等组成和谐、美观的整体艺术。装帧艺术在设计上除了有极具创新的艺术性之外，还要有超强的设计素描美术基础，并在训练中能够很好地将设计素描所强调的创意思维有效地融合并表现出来，以表达设计者的创作意图。（图5-47）

图5-47　书籍装帧设计作品（陈伟设计）

（4）街头涂鸦设计。涂鸦是街头的一种静止的文化表现形式，它可以是政治的，可以是人性的，甚至可以没有任何含义。它来源于内心最直接的声音和个性的张扬。涂鸦也许是一个城市和地域的标志，你可以不认同它，却不能忽略它。设计本来就存在着天马行空的想法，涂鸦与传统绘画有着同样的性质，都以素描为基础进行表现。（图5-48）

⬆ 图5-48　涂鸦作品

好的平面设计不仅需要优秀的创意构思、优良的制作水平，还需要进行扎实的设计素描基本功的训练，因为它能培养设计者的观察能力、分析能力、审美能力和逻辑思维能力。打好设计素描基础，以其为后盾，进行平面设计时才能有最佳的表现，才能最终实现信息快速传达的效果。（图5-49和图5-50）

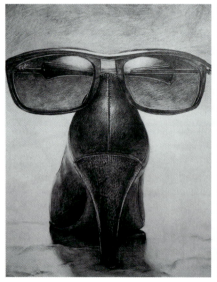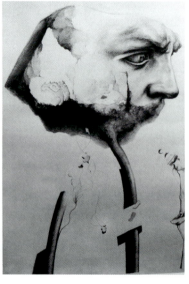

⬆ 图5-49　平面设计素描（四）

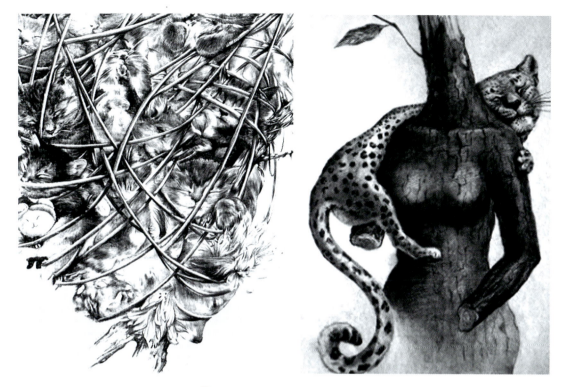

图 5-50　平面设计素描（五）

5.3　产品设计素描

产品设计素描是产品设计的基础训练课程，目的是要探索素描如何更好地与产品设计相结合，为产品设计服务。近年来，造型设计新颖而实用的产品充斥着我们的视野。随着人们欣赏水准的日益提高，社会对设计人才的要求也越来越高，因此，对艺术设计专业学生的培养质量提出了更高的要求。产品设计素描作为产品设计专业方向的主要课程，也提出了更高的标准，目的是为社会培养更专业的设计人才。但不管设计水平有多高，其素描的基本功是不能缺少的，尤其是与专业紧密联系的设计素描，可以说，没有扎实的设计素描功底，就不会有完美的设计效果。（图 5-51）

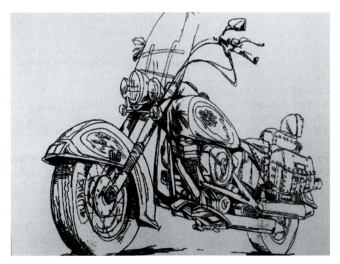

图 5-51　产品设计素描（一）

5.3.1 产品设计概念

产品设计是把一种计划和规划设想以合乎目的性和美而实用的原则转换为一个具体产品的一种创造性活动过程,并通过多种元素如线条、符号、色彩等方式的组合把产品的形状以平面或立体的形式展现出来。产品创意是设计的灵魂,如何获得灵感、给产品赋予新的意义是产品设计的重要课题。产品设计是一种创造性劳动,其设计的目的就是把造型既实用又美观的产品展示出来,让人们在心理上得到满足和愉悦。(图 5-52 和图 5-53)

图 5-52　产品设计

图 5-53　产品设计素描(二)

5.3.2 产品设计素描表现

产品设计素描表现是用产品设计的思维理念进行素描训练,旨在培养一种创造性和实用性的思维和表现能力,为产品设计打下基础。

1. 产品设计素描的表现原理

产品设计素描的表现原理包括以下方面。(图5-54)

(1)要强调物体在空间的比例关系。

(2)要强调物体表面的明暗对比关系。

(3)要强调物体轮廓强弱的节奏变化关系,以符合人视觉的"双眼视差"要求。

(4)要强调背景与物体的明暗对比关系,以符合人对物体环境的视觉习惯。

(5)要使物体的透视关系符合人的眼睛观看物体时近大远小的视觉习惯。

(6)要使画面前后物体的刻画程度不一样,以符合人的眼睛观看物体时近实远虚的视觉规律。

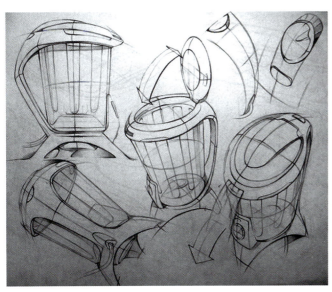
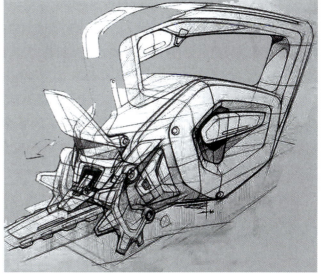

图5-54 产品设计素描表现(一)

2. 产品设计素描表现要素

产品设计素描表现要素包括以下方面。(图5-55)

(1)点、线、面、体的抽象表达训练是培养学生对事物的观察与概括能力。在进行设计素描表现时,都能将各种产品归结到最基本的形体,即立方体、球体、锥体与柱体等几何体形态,并从这些基本形体入手,逐步研究主题构成的基本因素和形体塑造的关系。

(2)产品设计素描表现要注重实践环节的把握,要尽量细致地研究对象的特征,要进行多角度的分析和观察,从内心真正体会它们之间存在的美的关系和规律。

(3)产品设计素描表现要强调比例关系的准确性,一切物体的比例关系都是客观存在的,如形状、长宽、高低、大小、粗细等。

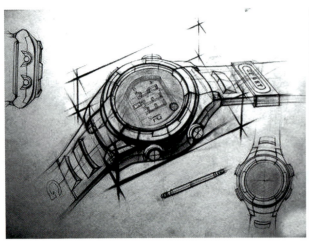
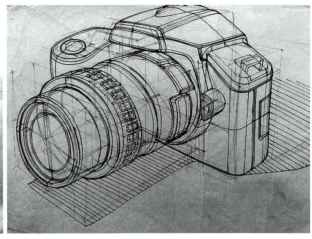

图 5-55　产品设计结构素描表现

3．产品设计素描的表现特征

产品设计素描的表现特征包括以下方面。(图 5-56～图 5-58)

（1）造型上的准确性。这是对透视原理的研究与应用，要仔细体会透视原理在单件产品造型中的运用，以便达到正确表现产品造型特征的目的。能用较明确的轮廓线对产品形态进行勾勒，能运用透视原理对方形物体进行主要形体的切挖造型，并对其形体进行分析推理，在绘画素描感性认识的基础上突出理性分析，待掌握单个形体后，再对组合形态的产品进行细致的表现，力求客观真实而又准确地再现产品设计形体。

（2）表现内容的科学性。产品设计师只注重外形的审美是不够的，随着现代科技的迅猛发展，新工艺、新材料不断出现，人们对产品造型设计也提出了更高的要求，因此，设计师必须对所设计产品的内在机械、力学原理与材料构造等科学因素有所了解，这样设计出来的产品才能既实用又美观。如果能对所描绘产品的科学性有一个较深入的了解，表现出来的产品造型就是深入的、到位的、生动的。

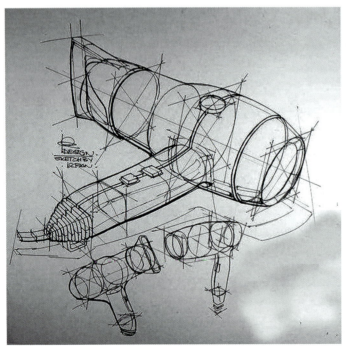
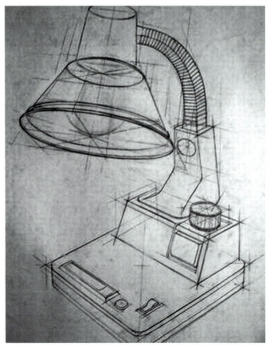

图 5-56　产品设计素描表现（二）

（3）表现手法的简洁性。产品设计素描的表现形式以线为主，因为线是造型艺术中简洁、单纯且千变万化的元素，它们对形体的轮廓、结构以及明暗、体积和质感的表现都有一种优越性。线不是单纯地勾画轮廓，而是要讲求用线的形式美法则，要在准确表现物象的基础上追求科学性与艺术性的统一，使画面在客观性、科学性的基础上又有较强的艺术表现性。训练要快慢结合，慢写设计素描一定要仔细观察，严谨表现；快写设计素描则在慢写设计素描的基础上强化眼、手、心的有机协调，注重生动性。快写适合于设计方案草图的创意表现，可直观地体现出表现与再现、客观与主观、科学与艺术的有机结合。

（4）形象思维的创造性。艺术设计的灵魂是创造。随着现代社会的发展，人们对生活品质的要求不断提高，社会要求不断有新而实用的产品问世，为此，产品设计素描不仅要表达设计意图，准确记录形象结构、比例尺度等客观因素，更要有创新，这样设计素描才能进入科学与艺术相结合的境界，才能提升高素质设计师的眼光和能力。

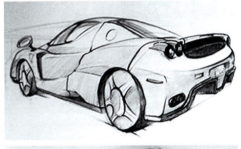
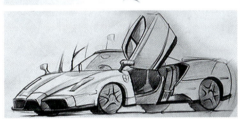
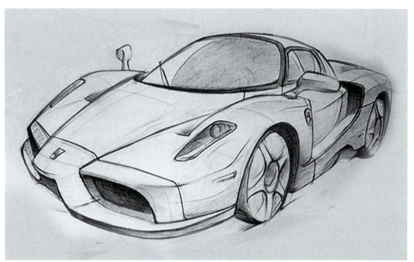

图 5-57　产品设计素描表现（三）

图 5-58　产品设计素描表现（四）

4．产品设计素描的表现形式

产品设计要符合生产的目的和用途。无论是交通工具、陈设家具、电器用品还是文化用品，都是以立体的形式存在于空间之中，因此，产品设计素描要考虑多视角的变化效果，按照素描规律进行表现，突出创意，满足人们的需求。

（1）交通工具设计素描表现。交通工具是现代生活中不可缺少的一部分。随着时代的变化和科学技术的进步，我们周围的交通工具越来越多，造型越来越新颖，给每一个人的生活都带来了极大的方便。无论是汽车、轮船还是飞机，都在实用性的基础上寻求造型上的不断突破，以满足人们的心理需求。如汽车设计师在设计汽车时，总要考虑机能和造型、性能和舒适的结合。对交通工具设计素描的表现除传统写实外，还要有创造性的表现，如奇异的太空宇宙飞船，就是应用嫁接和替换的手法进行的"无中生有"的设计。（图5-59和图5-60）

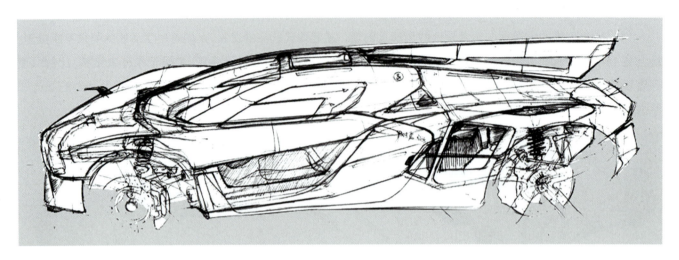

图 5-59　交通工具设计素描（一）

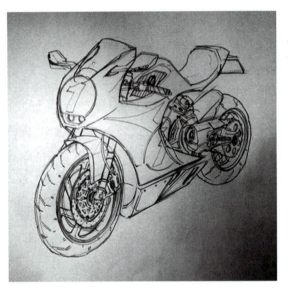
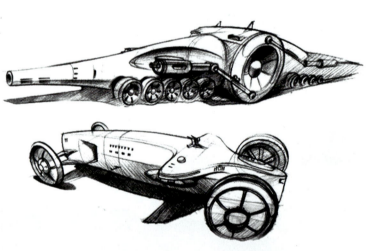

图 5-60　交通工具设计素描（二）

（2）陈设家具设计素描表现。陈设又称为摆设、装饰。一般理解为摆设品、装饰品，也可理解为对物品的陈设、摆设布置、装饰，在整个家具设计中起着画龙点睛的作用。陈设家具设计原则之一就是与室内风格相一致，不能喧宾夺主。家具是指人类维持正常生活、从事生产实践和开展社会活动必不可少的器具设施，随着时代的发展而不断发展创新。家具具有两方面的特点，既是物质产品，又是艺术创意作品。大件家具造型可以营造出强烈的视觉效果，在室内空间中占主导地位，其造型不仅要与室内整体风格一致，还要体现出独特的风味。陈设家具设计素描的表现不但要体现其实用性和艺术性的完美结合，还要在空间中合理表现，更要有创造性，也可应用嫁接和替换的手法进行奇妙的设计。（图5-61和图5-62）

🔸 图 5-61 陈设家具设计素描（一）

🔸 图 5-62 陈设家具设计素描（二）

（3）电器用品设计素描表现。电器泛指所有用电的器具。在生活中，主要是指家庭常用的一些便利的用电设备，如电视机、空调、冰箱、洗衣机、各种小家电等。电器用品与人们的日常生活息息相关，人们在使用时不仅对其功能有要求，更要有创意。电器用品设计素描的表现也要体现其实用性与艺术性的完美结合，遵循设计素描规律，并应用嫁接和替换手法表现奇妙的设计。（图 5-63 和图 5-64）

（4）文化用品设计素描表现。文化用品是指日常工作、学习、管理的基本工具，包括学习、办公、收纳用品和高科技的机器产品等。在多元化的社会环境下，消费者对文化用品的个性化设计、多功能属性要求不断地提高，设计者就要不断地满足和迎合消费者需求的变化，设计出既实用又美观的文化用品。在文化用品设计素描的表现中，既要遵循设计素描规律，又要体现其实用性与艺术性的完美结合，并应用嫁接和替换手法表现新奇的设计。（图 5-65～图 5-67）

图 5-63 电器用品设计素描（一）

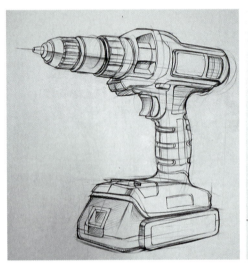
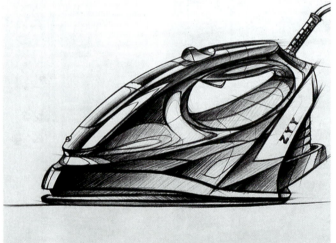

图 5-64 电器用品设计素描（二）

图 5-65 文化用品设计素描（一）

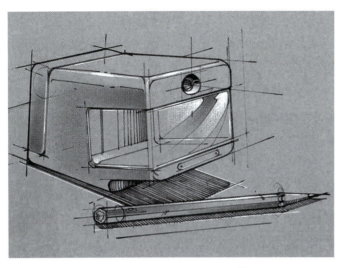

🕂 图 5-66　文化用品设计素描（二）

🕂 图 5-67　文化用品设计素描（三）

5.4　环境艺术设计素描

环境艺术设计素描是环境艺术设计专业的基础训练课程，目的是探索素描如何更好地表现环境艺术设计理念和技巧。由于人们对环境的日益重视，越来越多的令人陶醉的自然美景和舒适宜人的人造盛景跃入我们的视野。随着人们生活水准的日益提高，对宜居环境的要求也越来越高，因此，环境艺术设计专业在艺术设计院校中变得非常受欢迎。环境艺术设计的效果表现离不开环境艺术设计素描基本功的训练，通过训练可以培养学生的空间创意想象能力，从而更好地为环境艺术设计服务。（图 5-68 ~ 图 5-70）

5.4.1　环境艺术设计概念

环境艺术设计作为一种设计艺术，比建筑设计的概念更庞大，比规划设计的概念更广泛，比工程设计的概念更富有表现力。这是一种包罗万象的艺术，早已被人们所重视。从广义上讲，环境艺术设计几乎涵盖了自然或人

工的所有地面环境和美化装饰设计领域；从狭义上讲，环境艺术设计是围绕建筑室内外的设计。环境艺术设计素描涵盖了广义和狭义的概念，在对自然和人工的地面环境、建筑室内外装饰设计表现的同时，更侧重于感情、艺术、文化的设计表达，以便把环境上升至意境，追求环境中的情景，文化中的格调，烘托地域风情中的色彩，体现设计中的个性。（图5-71和图5-72）

图 5-68　环境艺术设计素描（一）

图 5-69　环境艺术设计素描（二）

第 5 章　设计素描在不同设计领域中的应用

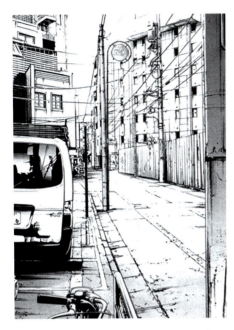
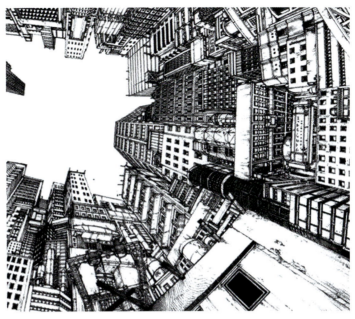

图 5-70　环境艺术设计素描（三）

图 5-71　自然环境

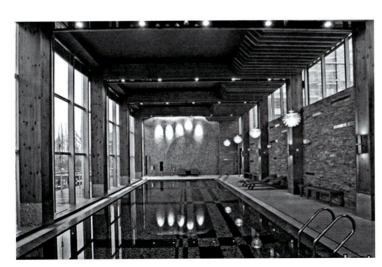

图 5-72　环境艺术设计作品

5.4.2 环境艺术设计素描表现

环境艺术设计素描表现是用环境艺术设计思维理念进行素描训练,旨在培养对空间的实用性和创造性的思维和表现能力,为环境艺术设计打下基础。

1. 环境艺术设计素描的表现原理

建筑作为人类聚居的载体,与自然环境产生了必然的联系。环境艺术设计素描表现的原理,其核心依然是对空间的理解与表现,但要将对审美、文化等精神层面的理解应用于生活习俗之中,因为社会文化的审美法则及原理对环境艺术设计素描的表现有着启示和指导意义。

(1)建筑设计素描的表现原理。环境艺术设计素描所表现的空间与尺度、几何形概况、秩序美法则等在建筑设计素描中都适用。建筑设计素描并不完全遵循建筑规律,它既要考虑建筑本身的体量和周围环境的关系,又要考虑人体工程学,最为关键的是要培养学生的创造性思维能力和超强的表现能力。(图5-73和图5-74)

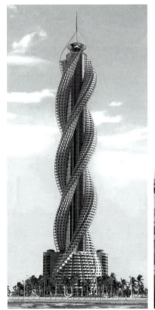
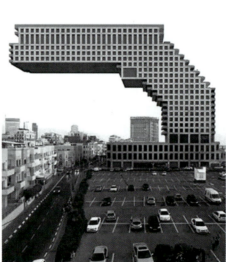
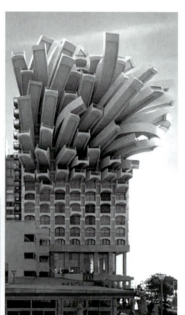

图5-73　环境艺术设计中的建筑设计

图5-74　与环境艺术设计专业相关的建筑

（2）空间体验原理。空间体验原理是强调场地空间的可感知性和场所性，要展现人们对环境的视觉与感情认知，体现场所的文化、情感、性格等环境空间精神。在日益现代化的今天，城市公共空间环境建设的规模日益扩大，城市广场、商业街、公园绿地、街头巷尾等一一铺展开来。然而，这些场所逐渐失去了本土文化的生机，千城一色的模式化设计导致了传统文化的流失，公共环境的可识别度有所下降。因此，要在环境艺术设计素描的练习中着重对地域文化和历史标记进行研究和表现，让空间有更强的个性化设计特征。（图5-75～图5-77）

图 5-75　城市广场设计

图 5-76　街头巷尾设计素描

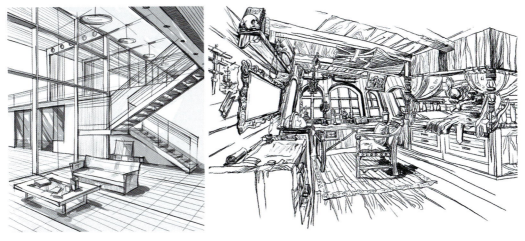

图 5-77　建筑空间设计素描

（3）意境思维原理。意境是美学中的重要研究课题，它是主观的"意"与客观的"境"相结合营造的一种艺术境界。艺境的内容极为丰富，"意"是情与理的统一；"境"是形与神的统一。设计师要体会情理、形神的互渗性，从而巧妙地设计出特殊的"意境"。在环境艺术设计中应用具有中国传统韵味的松、竹、梅、兰、菊表现题材所营造的意境已远远超出了环境本身。在环境艺术设计素描的表现中要仔细体会各种植物配景中所流露出的高雅、纯洁的情感，才能使作品达到超凡脱俗的艺术境界。（图5-78和图5-79）

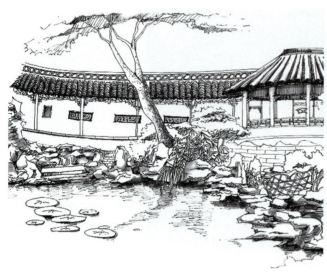 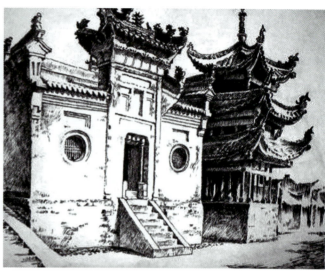

图5-78　环境艺术设计素描中的意境美（一）

图5-79　环境艺术设计素描中的意境美（二）

2．环境艺术设计素描的表现方式

（1）情感创意表现。环境艺术设计素描的情感创意表现方式最能体现人情味和生活化，不管是对生活的记录还是记忆的再现，都可通过这一表现方式表达。情感创意环境与人的生理和心理时时刻刻都在进行着交流，并潜移默化地相互影响。20世纪后期，工业革命与后现代主义完美碰撞的艺术逐渐成为一种时尚，演化成为一种居住与工作方式，可见环境艺术的情感创意魅力。LOFT设计是艺术家与设计师们利用废弃的工业厂房，从中分隔出工作、休息、娱乐等各种空间。在宽敞的厂房里，他们构造各种生活方式，创作行为艺术，举办作品展览，这些厂房逐渐变成了个性、前卫、受年轻人青睐的地方。（图5-80）

图 5-80　环境艺术设计素描中的情感创意表现（LOFT 设计）

（2）色调表现。色彩在环境中对人们的心理影响很大，环境艺术设计素描可以用色调表现方法加强对色彩的分析和培养。如蓝色调给人以理性、宁静和清新的感觉；黄色调给人以华丽、富贵和高贵的感觉。在现代环境艺术设计中，白色调的柔和深受人们的喜爱，又被称作"减压派"和"白色派"，使室内设计简洁明快，体现舒适安逸的特点。（图 5-81 ~ 图 5-83）

图 5-81　环境艺术设计中的蓝色意境

图 5-82　环境艺术设计中的黄色意境

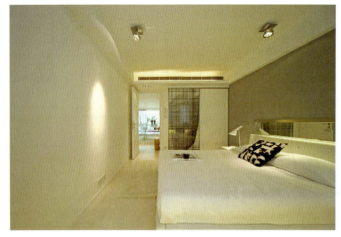
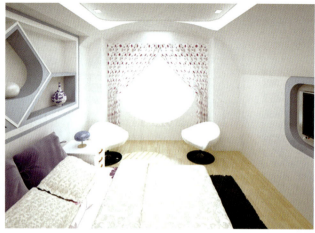

 图 5-83　环境艺术设计中的白色意境

（3）仿生表现。仿生可以算是环境艺术设计中最为具象的表达方式。仿生给人带来回归自然的视觉体验，是当今社会进入后工业时代的情感追寻，是在国际化环境设计乏味、单调模式下对自然力量的呼唤与再生。从科学角度来讲，仿生又是对生物进化的肯定，自然界的生物在亿万年的进化演变中形成了稳定的结构和环境适应能力，这对环境艺术设计来说也是一种设计理论的支撑，同时引导着新理论的建立和完善，如室内墙壁储物架以树为灵感进行的仿生设计等。（图5-84）

 图 5-84　环境艺术设计素描中的仿生表现

3．环境艺术设计素描的表现特征

（1）主题性特征。环境艺术设计素描的创作应根据空间表现需求确定主题。如室内设计有中国传统风格、日式风格、伊斯兰样式、现代派、田园派等。景观设计虽然在我国起步较晚，但已出现的自然主义、生态主义、极简主义等派别主题，均已形成了一定的体系。（图 5-85 ～图 5-87）

（2）实验性特征。实验性要超越创意性，不仅要敢想，更要敢干，要积极探索在空间结构的建构可能性和材料的表现性。如意大利的新火车站建筑、美国冰原住宅建筑以及墨西哥音乐厅建筑等，都以新理念颠覆了人们惯常的审美习惯，具有超强的实验性和表现性。（图 5-88 ～图 5-90）

第 5 章 设计素描在不同设计领域中的应用

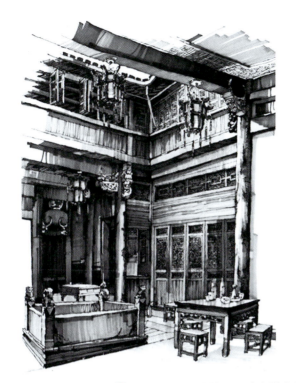
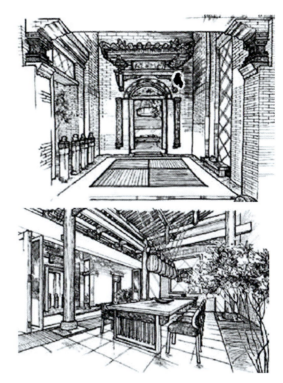

图 5-85　环境艺术设计素描中的中式风格（卢国新和肖可可作品）

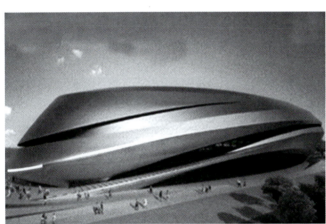

图 5-86　环境艺术设计素描中的现代风格

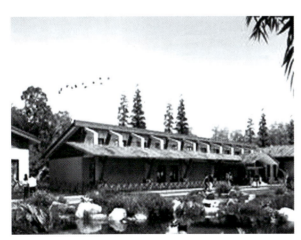

图 5-87　环境艺术设计素描中的田园风格

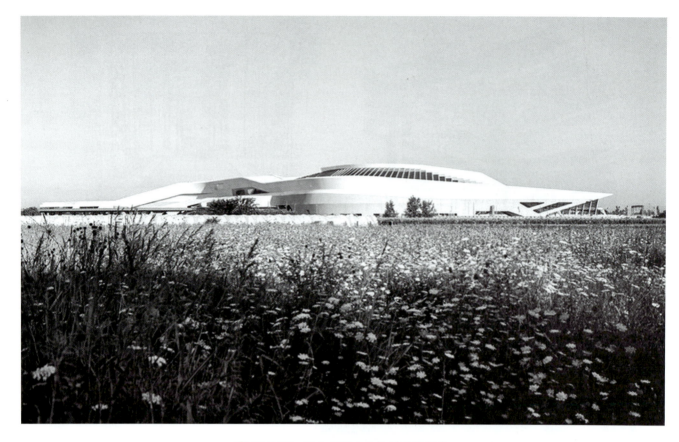

图 5-88　意大利新火车站的建筑风格

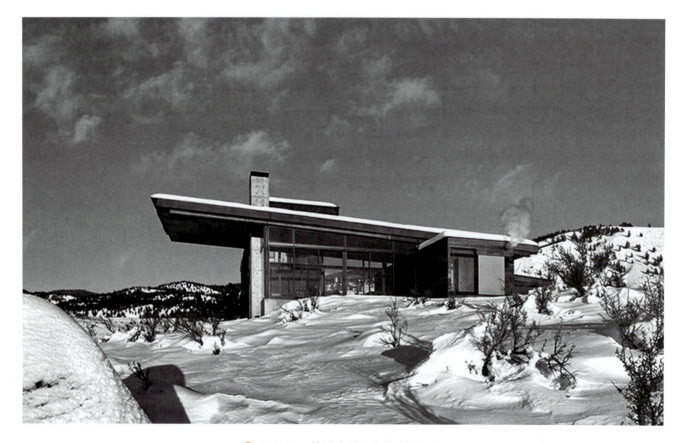

图 5-89　美国冰原住宅的建筑风格

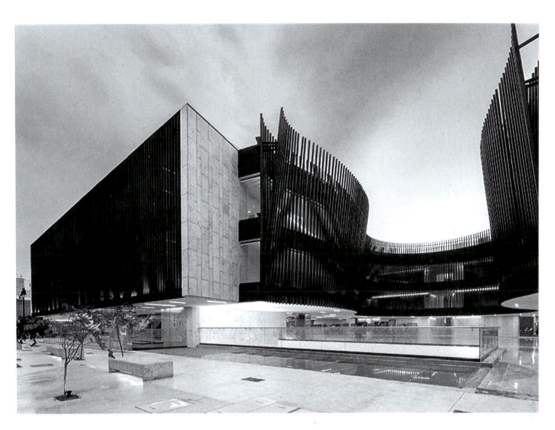

图 5-90　墨西哥音乐厅的建筑风格

（3）材质性特征。任何材质本身都有其内在的属性和美感，在环境艺术设计中对不同材质的质感表现会产生不同的艺术效果。在环境艺术设计素描表现中不仅要探寻这些材料的特性，还要突出表现那些有趣味的、具有独特魅力的材质特性，把材质特性作为设计素描图形创作的题材，可以运用经典创作手法表达新材料，这样可以给观者以独特的、全新的艺术观感，也可增强艺术表现力和审美性。（图 5-91 和图 5-92）

图 5-91　环境艺术设计表现（一）

🔴 图 5-92　环境艺术设计表现（二）

4．环境艺术设计素描的作用

环境艺术设计素描有着自身的学科特点和研究方向，是环境艺术设计的基础课，其特点主要体现在以下两方面。（图 5-93 和图 5-94）

（1）空间感的培养。环境艺术设计素描在空间感培养方面更侧重于感性和趣味性。它要引导的是学生对建筑空间、室内外空间、景观空间的综合观察和体验，具体就是设计方案的平面、立面、剖面、效果图、鸟瞰图之间的转换，并学会辩证统一的思考方法和空间意识。

（2）徒手快速表达的培养。高素质的设计师总是能敏锐地捕捉到设计思路，并迅速徒手表达创意，这一基本素质离不开前期设计素描的训练与积累。学生阶段要熟练掌握透视原理，不要眼高手低。环境艺术设计是实践性较强的学科，设计思维和动手能力应该有机结合，做到手、眼、心融为一体。

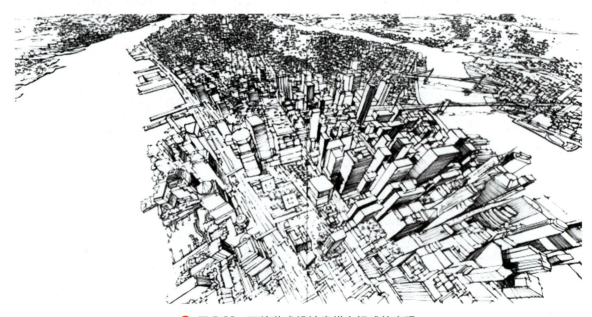

🔴 图 5-93　环境艺术设计素描空间感的表现

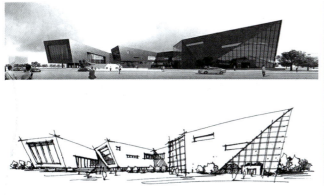

图 5-94　环境艺术草图设计

5．环境艺术设计素描的形式

（1）室内设计。通常情况下，室内是人类停留时间最长的地方，对居住者在成长有很大的影响。从房间里不同功能的空间看，室内环境的空间关系尤为重要。孩子爱动，需要较大的空间环境，应留有宽敞的活动区域，尽量避免带锐角的陈设；老人要静，需要较温馨的空间环境。客厅、厨房、卫生间、书房要与整体房间的风格相一致，既要突出个性，又要舒适。房间里的各种用品和饰品要精心设计，因此，在室内设计素描的练习中要充分体会，表现时尽量凸显细节，表现出个性和谐的效果，给人以丰富而宽敞之感。（图 5-95 和图 5-96）

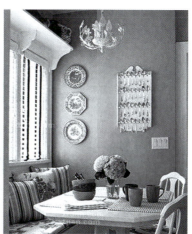

图 5-95　室内空间表现

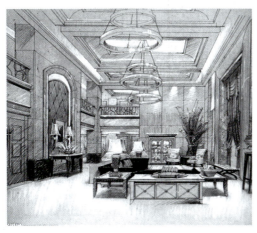
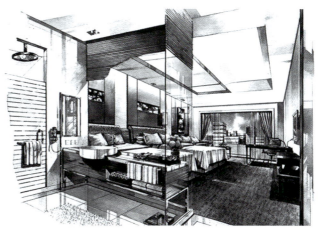

图 5-96　室内设计素描

（2）室外设计。室外环境与室内环境是相对而言的，室外的空间范围更大、更广。人类和周围环境有着多元的互动联系。室外环境设计主要以建筑为主，建筑空间是立体的，有多维的特点，从四面八方都能看到，这要比平面设计师考虑的因素更全面。建筑是人类艺术设计领域的一个重要范畴，在人类生活中占有相当重要的比重。室外建筑的设计和表现是环境艺术设计素描表现的重要课题，学生在练习时要考虑如何将建筑风格与周围环境融为一体，在整个大环境中创造出一个个奇迹，给整个城市环境带来生机与活力。（图5-97和图5-98）

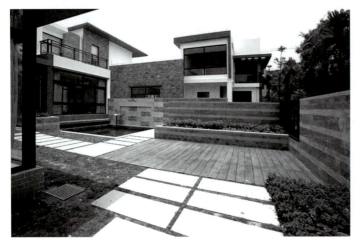

✿ 图5-97　室外空间表现

✿ 图5-98　室外设计素描

（3）景观设计。这是指风景与园林的规划设计，它的要素包括自然景观和人工景观。景观设计主要服务于城市（城市广场、商业街、办公环境等）、居住区、城市公园、滨水绿地、旅游度假区以及风景区等。所有的风格都要与周围环境融为一体，为人们提供舒适的环境。景观是人们所向往的娱乐、休闲等环境，是人类的栖居地，反映了社会伦理、道德和价值观念的意识形态。景观设计的好与坏直接反映一个地区甚至一个国家的审美文化水准和道德水准。因此，在景观设计素描的表现中要着重注意文化性、地域性和空间性的融合。（图5-99和图5-100）

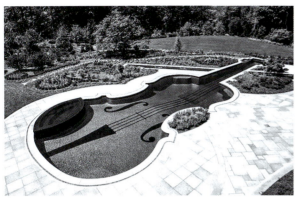
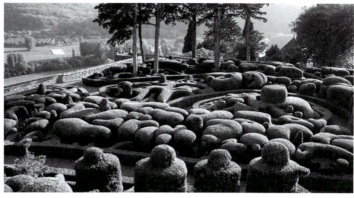

图 5-99　景观空间表现

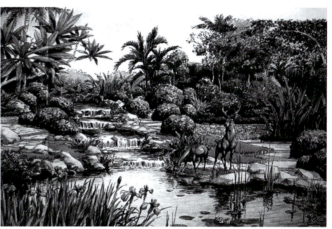

图 5-100　景观设计素描

5.5　服装设计素描

　　服装设计素描是服装设计的基础课程，目的是要探索素描如何更好地表现服装设计理念和技巧。穿衣吃饭人人都离不了，而爱美又是人的天性，服装设计从古到今都备受人们的青睐。时至今日，由于人们生活水准的不断提高，对穿着也日益重视起来，在不同的季节，人们穿上漂亮的衣服陶醉在自然美景和舒适宜人的盛景之中是多么的惬意。因此，服装专业在艺术设计院校也是较重要的专业方向，学院对服装艺术设计专业也越来越重视，不断为社会培养出更专业的服装设计人才，更好地为大众服务。服装设计的效果表现离不开服装设计素描基本功的训练，所以必须培养学生超强的创意想象能力，以便更好地为服装设计服务。（图 5-101 和图 5-102）

5.5.1　服装设计概念

　　服装设计是对人着装的设计，也称为人体包装艺术，是设计服装款式的一种行业。服装设计过程是根据设计对象的要求进行构思，并绘制出效果图、平面图，再根据图纸进行制作，最终完成设计的全过程。具体为设计师经过构思、设想，然后收集资料确定设计方案，其方案主要内容包括服装整体风格、主题、造型、色彩、面料、服饰配套等的设计。同时服装设计也是服装造型设计、结构设计和工艺设计的总称，它所体现的是一种创造性劳动。（图 5-103～图 5-105）

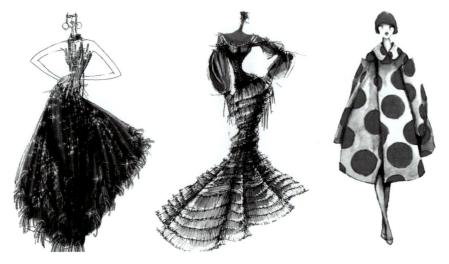

图 5-101 服装设计素描表现（一）

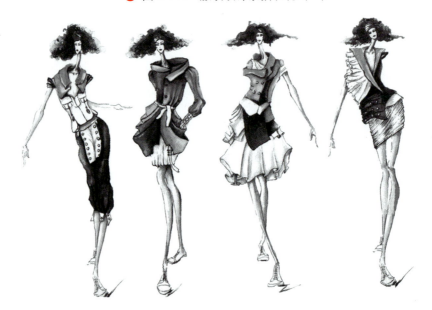

图 5-102 服装设计素描表现（二）

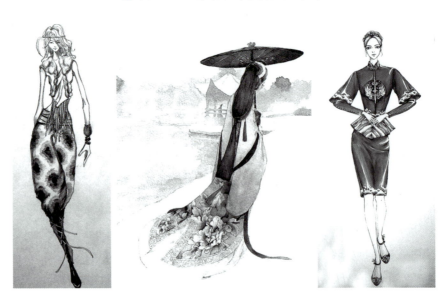

图 5-103 服装设计效果图

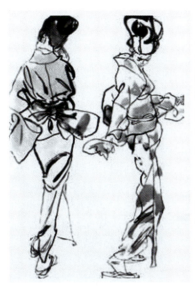
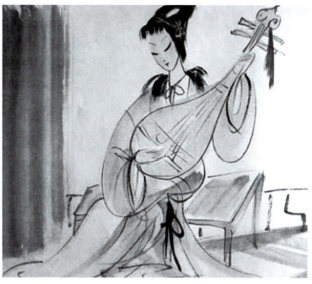

🔸 图 5-104　服装设计平面图

🔸 图 5-105　服装设计（一）

5.5.2　服装设计素描表现

服装设计素描表现是用服装设计思维理念进行素描训练，旨在培养对服装的实用性、时尚性和创造性的思维和表现能力，为服装设计打下基础。

1．服装造型设计素描的表现原理

服装造型设计素描的核心依然是要符合人体和人性的理解与表现，要将审美、文化精神层面的理解应用于生活习俗之中，因为社会文化的审美法则及原理对服装造型设计素描的表现有着启发和指导意义。

（1）比例。服装设计中的比例主要表现在服装元素与人体部位、服装整体在尺寸、数量等方面的关系，这些关系从视觉到心理层面都影响着服装的整体效果。越是高品质的服装，对服装形态的比例关系把控越严格，比例是否得当可直接影响到服装的协调感。（图 5-106）

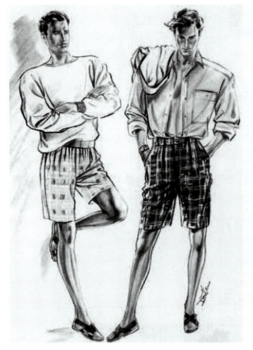

图 5-106　服装设计（二）

（2）中心。即审美视觉中心。它是服装中最精彩的部分，也是体现创意的点睛之处。（图 5-107）

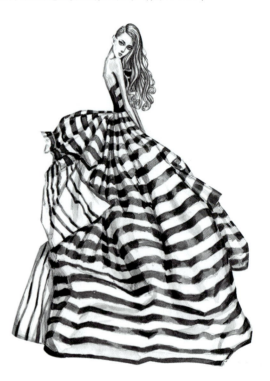

图 5-107　服装设计（三）

（3）主次。这是指服装各元素之间要层级分明和关系明确，不能简单地集中在一起，也不能任意地分散于各处，否则就会显得凌乱，没有主题。（图 5-108）

（4）节奏。这是指设计元素要有规律地排列。从服装形态上讲，点的强弱、聚散，线的曲直、缓急，面的疏密、大小，色的跳跃、呼应等都有一种节奏韵律感。（图 5-109）

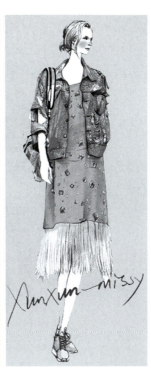

图 5-108　服装设计（四）

图 5-109　服装设计（五）

（5）韵律。这是音乐术语，又称律动，在服装设计上是指若干设计元素按一定走向排列，形成视觉上的律动，主要表现形与色张弛有度地、有规律地排列，随身体运动时，使视觉过程充满音律式的动感。（图5-110）

（6）呼应。这是对视觉中心元素的延续或补充，缺少了呼应，主体部分就会显得孤立。呼应有色呼应、形呼应、质呼应等。呼应会使各种元素在整体中出现大小、多少的律动，尤其是一些特殊服饰的设计和应用，一定要到位。（图5-111）

图 5-110　服装设计（六）

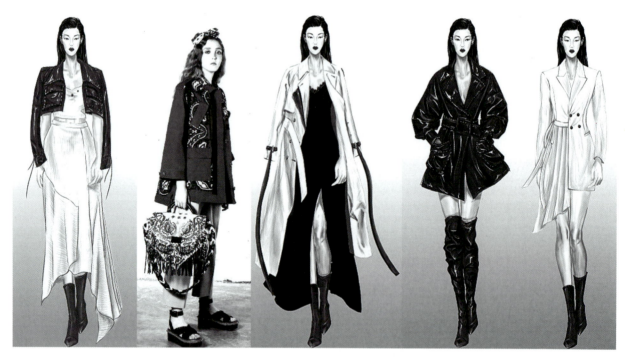

图 5-111　服装设计（七）

（7）对称。对称分为轴对称和点对称，是当图形与物体存在于某个基准的相应位置时所产生的一种平衡关系，它有着朴素和机械的感觉，同时也给人一种庄严和神圣不可侵犯的感觉，这在制服设计中表现得尤其突出。有时为了设计的活泼性，要有意打破这种完美的平衡，设计一些不对称但看起来平衡的作品。我们通常只习惯于将人体的中心线作为服装元素的对称轴，但对称轴的位置和方向是多变的，如斜向轴对称等。（图5-112）

图 5-112　服装设计（八）

（8）均衡。这是相对于对称而言的，在对称轴两侧看起来是对称的，但不是绝对对称，而是一种相对对称。均衡更偏重于人们视觉和心理上的平稳，但表现在视觉形态上比对称样式的服装显得更加自由活泼。（图 5-113）

图 5-113　服装设计（九）

（9）对比。这是设计中常用的手法，只要不同，就会产生对比。恰当的对比能使服装视觉效果富于美感和戏剧性，使服装的形态变幻不尽，就像我们传统文化精髓中太极的变化一样，体现着事物在矛盾中运动变化的两面性规律。（图 5-114）

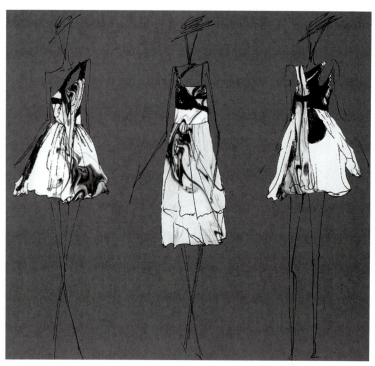

图 5-114 服装设计（十）

（10）层次。不同属性的服装元素同时出现在同一款服装中，或相同元素以不同的先后顺序安排在同一款服装里，都会产生形态及视觉上的层次感。其次，不同的色彩、面料、造型元素都可以表现出丰富的层次效果，因此，对层次的合理处理能很好地产生立体的效果。（图5-115）

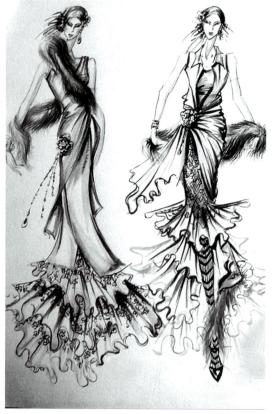

图 5-115 服装设计（十一）

2．服装人体素描的表现步骤

服装设计是美化装饰人体、表现人的个性与气质的一种手段。服装设计的载体是人体，人体有不同性别、年龄和体型的区别。服装有不同风格、造型、结构和细节的表现。在描绘着装人体时，我们不仅要考虑衣服与人体的对应性和适体性，还要考虑人体姿态与服装的关系，当着装人体的姿态改变时，服装的造型也会跟着改变。绘制着装人体素描的步骤如下。

（1）确定姿态和服装的关系。根据服装的风格和造型特点确定人体姿态。在理解人体与服装造型的关系的基础上，确定服装在人体上的大形和比例。如 A 形、H 形或 S 形，上衣与裙、裤的比例关系等。在确定大形的过程中，我们可以用画点的方式确定服装的长度、肩的宽窄和袖的长短等。（图 5-116 和图 5-117）

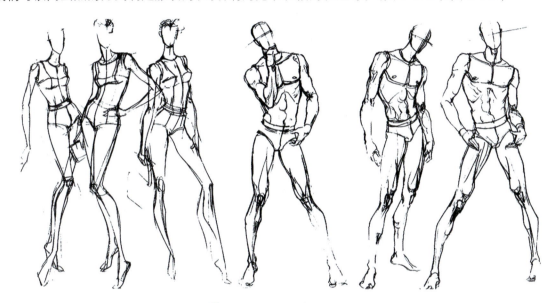

图 5-116　人体造型表现

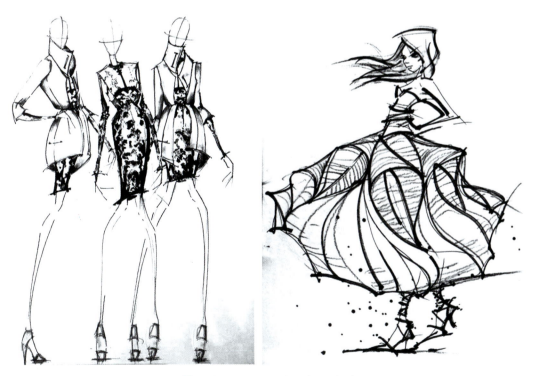

图 5-117　服装造型表现（一）

（2）确定中心线。根据人体的中心线确定服装搭门的中心线，先画出服装的领窝弧线，基于人体的中心线由胸锁窝向下画出服装搭门的中心线和裙子的中心线，这两条线十分重要，因为我们要根据这两条线确定服装左右部分的比例及其透视关系。通常服装的透视与人体的透视情况是一致的。（图5-118）

（3）确定服装大形。结合人体的基本形描绘服装的大形。以领窝弧线为起点向外确定肩宽并画出肩线，由肩宽止点画袖窿弧线，在画袖窿弧线时要考虑其透视关系。我们要通过理解和推断画出袖窿弧线与衣身左、右外轮廓的关系。可以同样的方法画出裙子的大形。（图5-119）

图5-118　服装造型表现（二）

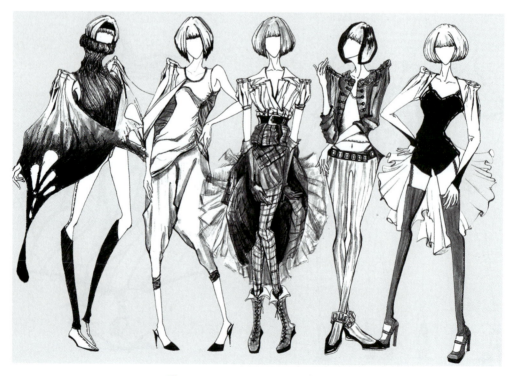

图5-119　服装造型表现（三）

（4）细节的表现。大形基本完成后,再画领子、门襟、省道、口袋等细节部分。在画细节的过程中,细节与服装大形的比例关系十分重要,应先定出细节的准确位置和基本形,再进行深入刻画,最后检查、调整,擦去多余的线条。（图5-120）

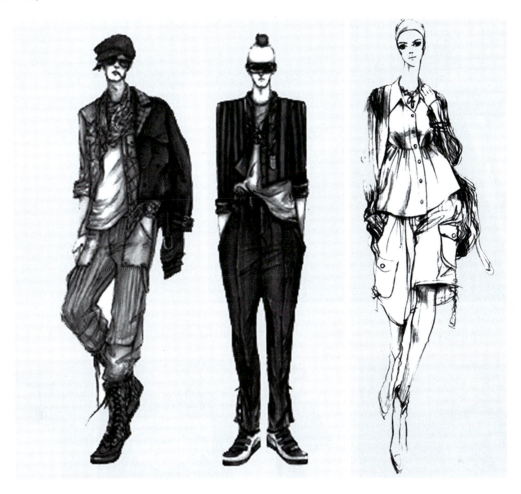

图5-120　服装造型表现（四）

3．服装设计素描的表现特征

（1）实用性和审美性特征。任何一件服装都是多重因素的综合,即服装功能、材料和设计技法的统一,实用性和审美性的统一,服装设计中点、线、面、体的统一,形式美法则中对比、平衡、旋律和协调的统一,这样服装的审美功能就凸显出来了,成为现代服装被社会认可的决定性因素。一件服装的实用性功能首先是遮体的,然后是御寒的,最后才是美观的。款式设计得再好,如果不能遮体和御寒,服装也不会被认同;同样的,如果只能遮体或御寒而不美观,同样也不会被认可,因此,实用性和审美性必须有机地结合起来,才是好的设计。（图5-121）

（2）适应性特征。服装被誉为人的第二层皮肤,其载体是人体。服装设计以人为本,就要以人体为设计依据,并受到人体结构的制约。任何服装最终都要穿在人身上,所以人体是检验服装设计好坏的最佳尺度。但是服装和人体也不是简单的对应关系,服装设计素描的造型并不是完全顺应人体的外形。尤其在现代服装设计中,服装除了其基本的防护功能外,其审美功能已经越来越重要,好的设计可以突出人体的优点,还可以遮盖人体的某些缺陷。如传统的中国旗袍,就强调了女性的曲线美,男士西装的垫肩是为了衬托男性阳刚挺拔之美,而胸部有体积感的皱褶设计可以让胸部平坦的女性找到自信。服装设计师们采用各种各样的手法创造服装,无非是为了更好地表现人体美。（图5-122）

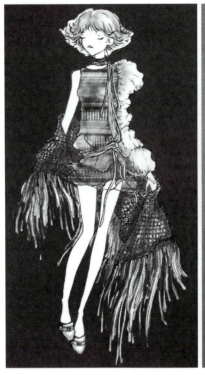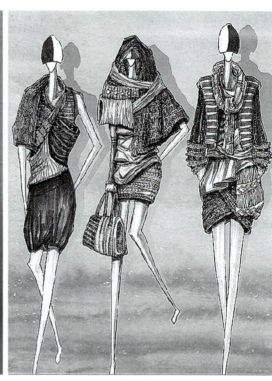

图 5-121　服装设计（十二）

图 5-122　服装造型设计

（3）真实性特征。服装设计素描不同于一般的设计素描，其作用的对象是织物，从造型的角度来说，服装素描就是织物的雕塑，是对质感的细致描绘。因为服装材质的质感最能体现其真实性，只有有质感的衣服才能增加穿着者的魅力。（图 5-123 和图 5-124）

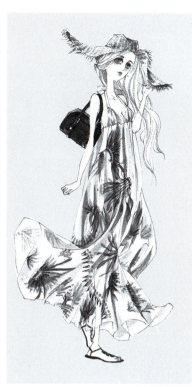

✥ 图 5-123　服装材质的表现

✥ 图 5-124　服装质感的表现

（4）运动性特征。服装设计素描属于工艺美术设计素描的范畴，同其他美术形式一样，服装设计素描也要讲究形式、衣着的搭配、比例的分割等因素。所不同的是它是附着在人体上的，而人体又是一个运动体，因此，着衣人体的运动和动态在绘画表现中是非常重要的。（图 5-125 和图 5-126）

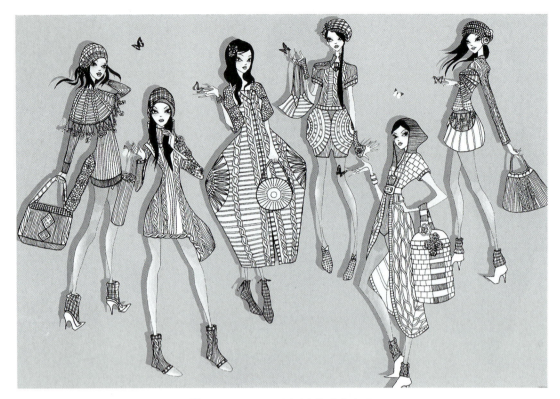

图 5-125　服装设计的动态表现

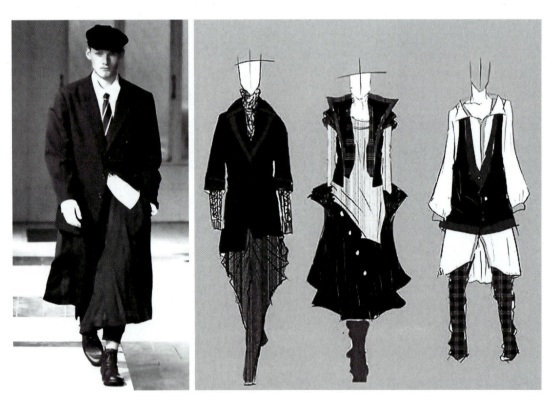

图 5-126　服装设计的运动表现

4．服装设计素描的表现方法

服装设计素描主要有以下几种表现方法。

（1）再现性表现方法。再现性表现包含造型艺术应具备的一切基本规律，如透视、人体解剖、光影、空间、

质感、量感等因素。这种方法主要是研究人体素描的形态、结构、透视空间和肌理解剖等内容。通过主客体的关系，逐步掌握其结构、比例、透视、空间、质感、量感等客观规律，扎实打好基础。但也不能简单地模拟和重复地表现客观对象，应有感而发，以情取势，以神写形，学会用心去体验、感受对象特征和内在的心理活动。抓住对象内在的韵律予以表现，赋予对象新的生命力，为下一阶段做好准备。（图 5-127 和图 5-128）

图 5-127　服装设计素描表现（三）

图 5-128　服装设计素描表现（四）

（2）意象性表现方法。在再现性表现方法的基础上，进一步深入到人物内部的精神气质分析理解人物。通过节奏感受、形态转换、主观处理等环节，上升到一种精神领域，使设计者的主观感受得到加强。这时的素描教学应着重强调表现性和意象性的训练。应注重从客观事物的外部表象中得到启发，从而表现客观事物包含的深刻内涵和内在本质，把一般人们看不到的特征表现出来。在服装设计素描训练时应逐步学会主动参与和取舍，面对模特时要有情感的投入和心灵的感应，这需要创造性的思维活动，这个阶段对服装设计素描的表现只能是意会而不可言传。因为审美感受是抽象的、不可见的，要通过线条的意象练习，即提炼线条，体会线条的变化，才能做到运用线条对所描绘的形体进行归纳和简化。通过平面意象练习，体会和把握符合平面意象的表现形式，表现出特殊的视觉映象；通过围绕纹理组织的视觉特质，表达对于形体与空间意象的反应；通过形体变异练习，学会对客观物象的外在造型特征进行各种性质变化的描绘。只有这样，才能有这种意象性的表现。（图 5-129 和图 5-130）

图 5-129　服装设计素描表现（五）

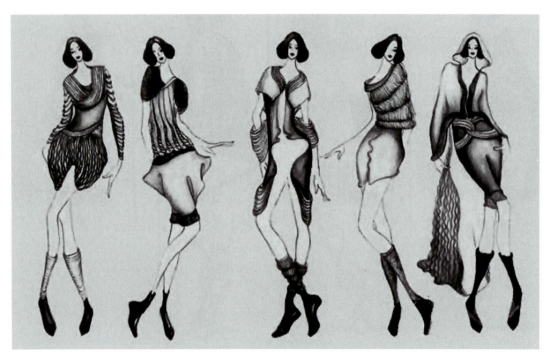

图 5-130　服装设计素描表现（六）

（3）再现性和意象性相结合的表现方法。单纯的再现性表现是初级阶段，而单纯的意象性表现是一种向高级阶段的过渡，最终的目的是要达到再现性和意象性有机结合的表现阶段。因此，在较高层次服装设计素描教学中不能因强调表现性而忽视对客观对象外在形体的塑造，对人物基本形体的了解和塑造是最基本、也是最直接的表现形式。只有在充分了解对象的基本形体后，才能进行夸张和变形，将自己的感受投射到作品中，这是从外到内、从感性认识到理性认识的升华过程。这种得心应手、游刃有余的境界只有通过认真的素描训练和速写训练才能达到，将目光从画室转向大千世界，把课堂中的素描教学感受与外面的世界联系起来，让我们拿出画本来感受现实世界鲜活的生命力，从而跳出以往经验式的概念，寻找物象本身的特性，这样才能提高我们感受可视世界的兴趣，发掘生活的意义。我们需要大量的生活实践，逐步把课堂作业与课外作业相联系，进而产生创作意向，使服装设计素描体现出自身的真正价值和意义。（图 5-131 和图 5-132）

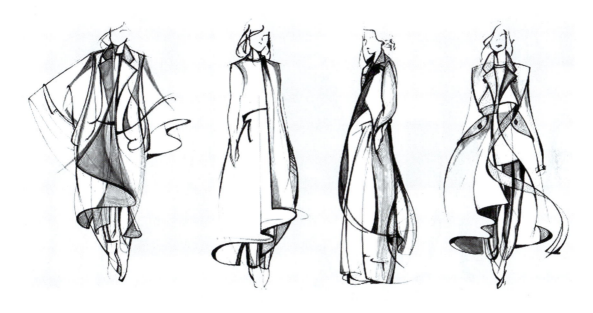

图 5-131　服装设计素描表现（七）

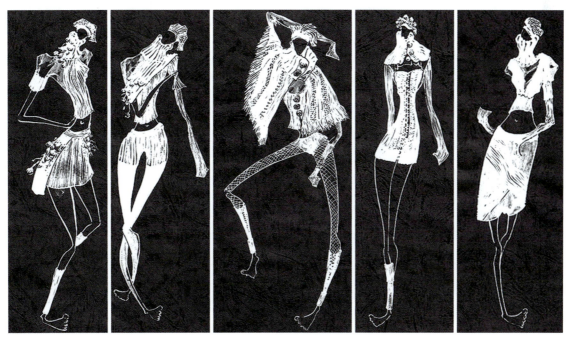

图 5-132　服装设计素描表现（八）

5．服装设计素描的表现形式

服装设计包括服装和配饰。服饰在人们日常生活中的地位十分重要,不同环境与文化时代的人对服饰的要求会有所不同。设计师要根据具体因素考虑文化环境审美和潮流的影响,对着装的要求体现在美观、舒适、卫生、时尚、个性和整体协调方面,鞋帽饰品等服装配件一定要围绕着服装主体的特点进行搭配。

(1)服装。多指衣服,在人类早期就已出现。随着科学的发展与文明的进步,人类的艺术审美和设计也在不断地发展,其新奇、诡谲、抽象的视觉形象和极端的设计在服装设计中也时有体现。(图 5-133 和图 5-134)

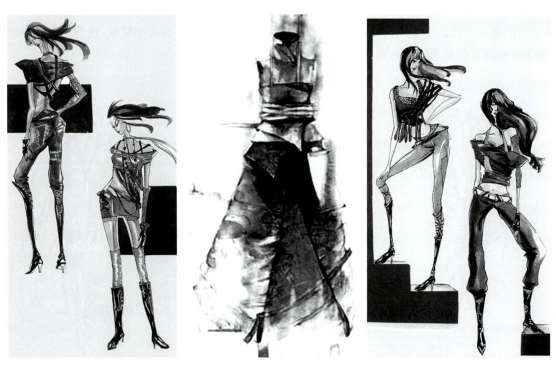

图 5-133　服装设计素描表现(九)

图 5-134　服装设计表现

（2）配饰。配饰是服装的点缀，也是文明的标志。配饰中的"饰"可以增加人们形貌的华美。不同时代、不同民族都有各不相同的配饰。我国素有"衣冠王国"的称号。自夏、商起，开始出现冠服制度，到西周时已基本完善。战国期间，诸子兴起，思想活跃，服饰日新月异。隋唐时期，经济繁荣，服饰愈益华丽，形制开放，甚至有袒胸露臂的女服。宋、明以后，强调封建伦理纲常，服饰渐趋保守。清代末叶，西洋文化东渐，服饰日趋适体、简便。现代服饰搭配已经不再仅仅是两件配饰而已，而是整体的一种美观，每年都有流行服饰引领世界服饰搭配潮流，因此，对配饰的设计和素描的表现也是不容忽视的，在设计时要广开思路，大胆尝试，在与服装搭配合适的前提下尽量表现出独特的个性。（图5-135～图5-138）

图5-135　配饰设计素描表现（一）

图5-136　配饰设计素描表现（二）

图 5-137　配饰设计素描表现（三）

图 5-138　配饰设计素描表现（四）

思考与练习

1. 根据设计素描的特点完成平面设计作品 2 幅。

要求：内容积极向上，形式不限，表现简洁明了，具有针对性和设计感。尺寸为四开素描纸。

2. 应用设计素描的特性设计漫画作品 3 幅。

要求：漫画要有较强的想象力，漫画特点鲜明，夸张到位。手工绘制，题材内容不限，尺寸为八开素描纸。

3. 应用设计素描的特性表现室内和室外环境作品各一幅。

要求：表现要有个性，注意与环境的统一协调。手工绘制，题材内容自选，尺寸为四开素描纸。

4. 应用设计素描的替换表现方法完成日常用品素描 2 幅。

要求：工业产品突出造型表现，既符合产品功能的设计感又要有视觉表现力。手工绘制产品素描图，尺寸为四开素描纸。

5. 应用服装设计素描表现方法绘制服装设计效果图 3 幅。

要求：服装设计简洁大方，体现个性和设计感。手工绘制，尺寸为八开卡纸。

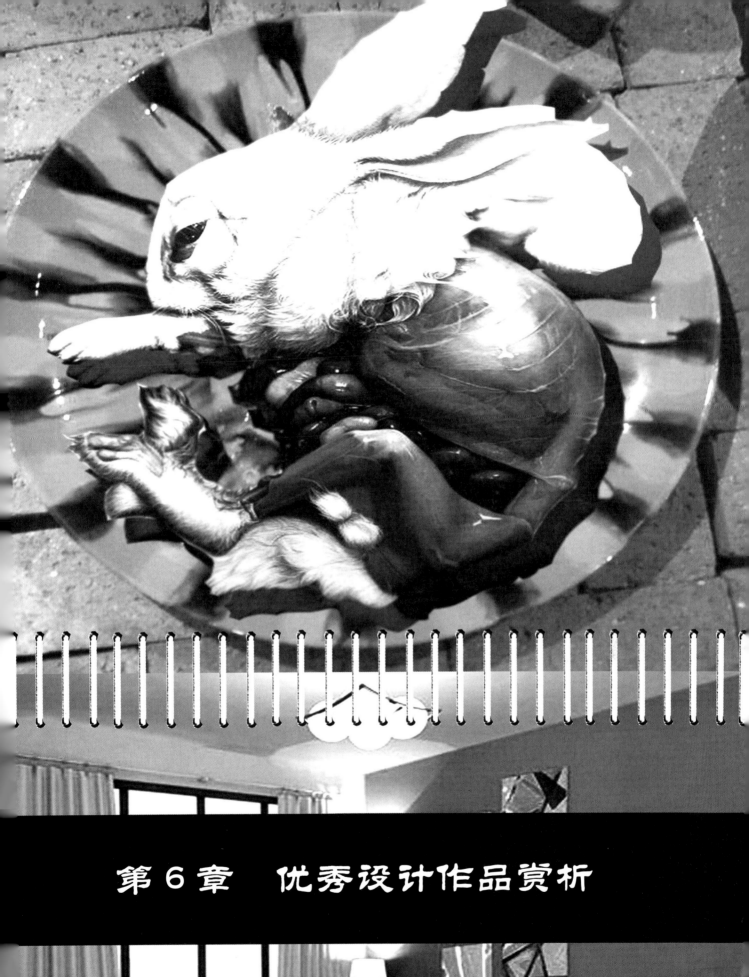

第 6 章　优秀设计作品赏析

学习目标：通过本章的学习，让学生重新进入赏析阶段，实践与批评相结合，与大师同行，触摸设计前沿，提高设计能力和水平。

学习重点：通过本章的学习，重点强调各大领域设计师的具体应用，通过成功的案例引导学生在各种设计专业中的实践，帮助学生明白设计素描要与设计作品相联系，并为以后走向设计领域打下扎实的基础。

学生要想提高设计水平，必须认真学习和借鉴当今各个领域设计大师的优秀作品，只有开阔眼界，才能放开思路，抓住时代的脉搏，设计出合乎时代感或超时代的作品。

6.1 中国优秀设计作品赏析

1. 戴帆的设计世界

戴帆在现代设计界被誉为"设计鬼才"，他曾担任过2008年奥运会开幕式视频的影像设计艺术指导，是共振设计的创始人和艺术总监，他被福布斯认为是2015年中国最具潜力的设计师之一。《空谷幽兰——中国山西大同造园》是他的代表作之一，曾参加法国里昂的建筑设计展。在他的代表作品中，他将前卫的建筑结构观念与神奇的幻想缝合在一起，色彩单纯、大胆、冲击，模糊了现实与梦境的界限。他相信伟大的建筑是一种基于个体经验之上的超凡脱俗的境界，要体现心灵世界的多样性和神秘性，与其对应的是建筑"意象"的多样性与丰富性。他认为造园意味着构造一个内心世界，这个内心世界与人类的实体世界进行沟通依靠的是具有生命力的、永恒性的一种异乎寻常的力量。（图6-1）

图6-1 作品《空谷幽兰——中国山西大同造园》

2. 梁景华的建筑设计

梁景华1956年出生，加拿大籍华人，毕业于香港理工大学设计系，于1994年创办PAL设计事务所有限公司。他的作品曾获得超过50多个国际奖项，其中最突出的是具有世界权威的国际室内设计师联盟颁发的"IFI卓越设计大奖"。梁景华博士的室内设计作品追求永恒、创意，以简约精巧见称，擅长融合东西方文化之精华，创造出和谐、舒适和不受时空限制的空间，务求优化生活环境，改善人类的生活质量。色彩简约大方，绿色环保。（图6-2～图6-4）

第 6 章 优秀设计作品赏析

图 6-2 作品《宇宙宣言》

图 6-3 梁景华室内设计作品

图 6-4 作品《鹭岛国际会所》

3. 服装设计师吴海燕的设计理念及应用

吴海燕生在杭州，中国美术学院染织服装系教授。对于设计方向，她说："左手抓住中国传统文化不能丢，右手抓住世界文化思潮。光有传统而没有时尚不行，光有时尚而没有传统则没有根。这两种文化要通过个体表现使其融合。"因此，她的服装设计风格深厚而前卫，注重服装设计传统元素的再创精神。设计师将复古元素和现代简约设计巧妙地结合在一起，创造出一种精致并且经典的设计风格。用色大胆而简约，既统一又富有变化，既复古又不守旧，我们要学习设计师这种"传统再创"的设计理念并应用于设计之中。（图6-5和图6-6）

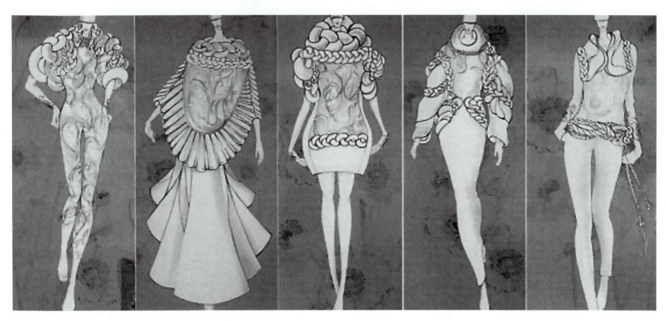

✚ 图6-5　服装设计作品效果图（吴海燕）

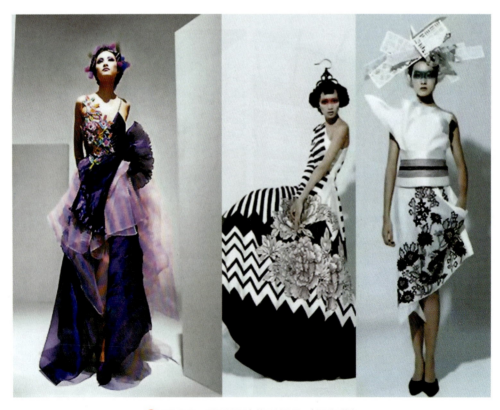

✚ 图6-6　服装设计作品展示（吴海燕）

4．陶艺家柯和根的艺术理念和成就

柯和根出生于江南沿海，秀美温和的土地是其成长的基底，给了他创作的灵气、隽永与书卷气。他也是一位具有现代观念的艺术家，将高温色釉和综合装饰手法巧妙运用，表达得充分而又适度。他的高温色釉跌宕起伏，取法似泼墨，无笔而气壮，无景而意象深远，尽得画意，所谓心像之写照。每日勤奋的设计手稿使其不断积淀，并从中获取无穷的灵感用于创作之中。（图 6-7 和图 6-8）

✥ 图 6-7　水墨作品（柯和根）

✥ 图 6-8　陶艺设计作品（柯和根）

6.2 外国优秀设计作品赏析

1. 艾莉克莎·汉普顿的室内设计

美国著名室内设计师艾莉克莎·汉普顿（Alexa Hampton）（1940—1998）是美国最具影响力的女设计师之一，是古典主义的崇尚者与继承人，也是美国设计界的传奇人物，她曾主持过美国白宫的室内设计。其设计风格古典、现代、简约，被美国媒体誉为当代的"闪亮之光"，被授予"美国精神奖"。她的传统建筑设计线条严谨、比例协调、细节精致且色彩柔美，并加入了适宜现代生活的新诠释，呈现出永恒的经典韵味，并带给家居生活一股温暖与和谐。（图6-9和图6-10）

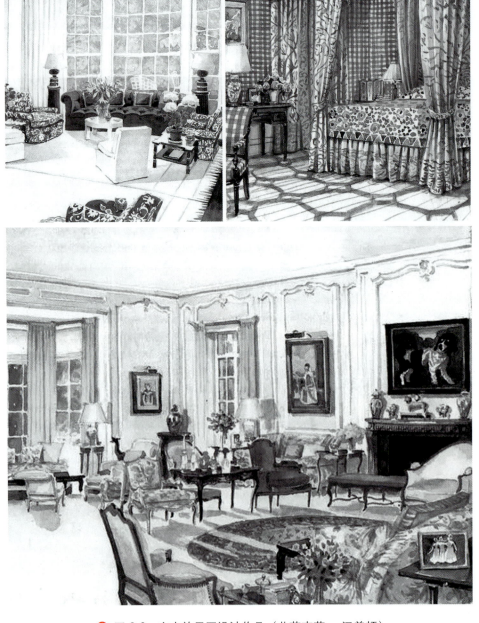

图6-9 室内效果图设计作品（艾莉克莎·汉普顿）

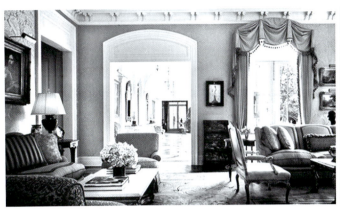

图 6-10　室内设计作品（艾莉克莎·汉普顿）

2．詹姆斯·斯特林的建筑设计

詹姆斯·斯特林（James Stirling）（1926—1992）生于格拉斯哥，毕业于利物浦大学，开业于伦敦，是英国著名建筑师，1981 年第三届普利兹克奖得主，去世后英国皇家建筑学会设立了以他命名的斯特林奖。詹姆斯·斯特林设计的建筑颜色明亮，代表作是德国斯图加特新州立美术馆，该设计呈现出古典主义与几何抽象的后现代派的风格，成为当时独具一格的建筑。他在设计中对空间、形体以及主体之间的把握十分恰当得体，在他设计的建筑中参观漫步，就像是欣赏由建筑师为你撰写的建筑诗篇。（图 6-11）

图 6-11　德国斯图加特新州立美术馆的设计（詹姆斯·斯特林）

3. 卡尔·拉格斐的服装设计

卡尔·拉格斐1933年9月10日出生于德国汉堡市，是德国著名的服装设计师，人称"时装界的恺撒大帝"或是"老佛爷"，是Chanel的艺术总监。他永远精力旺盛，情迷传统而又憧憬未来，被传媒封为"当代文艺复兴的代表"。卡尔·拉格斐品牌时装具有合身、窄肩、窄袖的向外顺裁线条，使穿着者显得修长而有形。卡尔·拉格斐品牌裁制精良，既优雅又别致，他把古典风范与街头情趣结合起来，形成了诸多创新之处，色彩对比强烈，沉着稳重。（图6-12和图6-13）

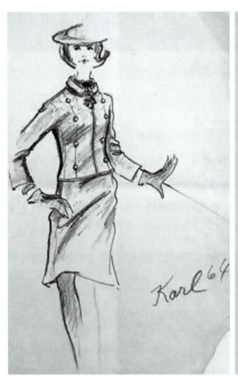 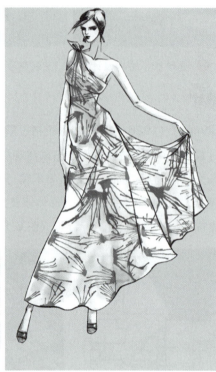

↑ 图6-12　服装设计作品（卡尔·拉格斐）（一）

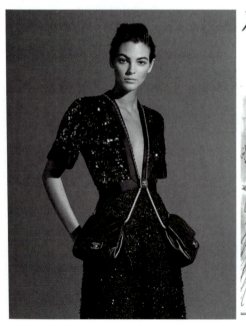

↑ 图6-13　服装设计作品（卡尔·拉格斐）（二）

第6章 优秀设计作品赏析

思考与练习

1. 根据设计素描的特点完成平面设计作品2幅。

 要求：内容积极向上，形式不限，表现简洁明了，具有针对性和设计感。尺寸为四开素描纸。

2. 应用设计素描的特性设计漫画作品3幅。

 要求：漫画要有较强的想象力，且特点鲜明、夸张到位。手工绘制，题材内容不限，尺寸为八开素描纸。

3. 应用设计素描的特性表现室内和室外环境作品各一幅。

 要求：表现要有个性，注意与环境的统一协调。手工绘制，题材内容自选，尺寸为四开素描纸。

4. 应用设计素描的替换表现方法完成日常用品设计作品2幅。

 要求：工业产品突出造型表现，既要符合产品功能的设计感，又要有视觉表现力。手工绘制产品素描图，尺寸为四开素描纸。

5. 应用服装设计素描表现方法绘制服装设计效果图3幅。

 要求：服装设计简洁大方，体现个性和设计感。手工绘制，尺寸为八开卡纸。

参 考 文 献

[1] 毛逸伟．当代速写［M］．北京：人民美术出版社，1996．

[2] 李录成．速写基础教程［M］．西安：陕西人民美术出版社，1998．

[3] 张林．环境艺术设计图集［M］．北京：中国建筑工业出版社，1999．

[4] 涂永辉．产品设计绘图铅笔速写［M］．北京：中国青年出版社，2006．

[5] 陈坚．素描［M］．上海：上海人民美术出版社，2007．

[6] 藏旭辉．设计素描［M］．南京：江苏美术出版社，2007．

[7] 裴元生．手绘效果图表现技法［M］．北京：北京工艺美术出版社，2009．

[8] 彭庆云．设计速写［M］．合肥：安徽美术出版社，2010．

[9] 邵成南．速写［M］．南昌：江西美术出版社，2010．

[10] 孙立军，王兴来．影视动画速写技法［M］．北京：中国轻工业出版社，2011．

[11] 成小平，唐青松，李录成．风景速写［M］．北京：中国民族摄影艺术出版社，2011．

[12] 袁干平，刘伟，吴斌．钢笔写生表现技法［M］．北京：中国民族摄影艺术出版社，2011．

[13] 陈薇．动画速写［M］．北京：清华大学出版社，2013．

[14] 张良．设计素描［M］．长沙：湖南大学出版社，2015．

[15] 蒋鑫，郑丰银，邹昌锋．设计素描［M］．北京：中国民族摄影艺术出版社，2016．

[16] 卢海超，文潜，杨超．设计素描［M］．北京：中国民族摄影艺术出版社，2017．